WATERCOLOUR

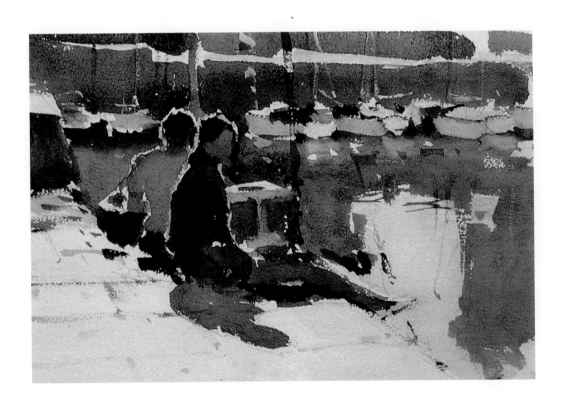

a personal view

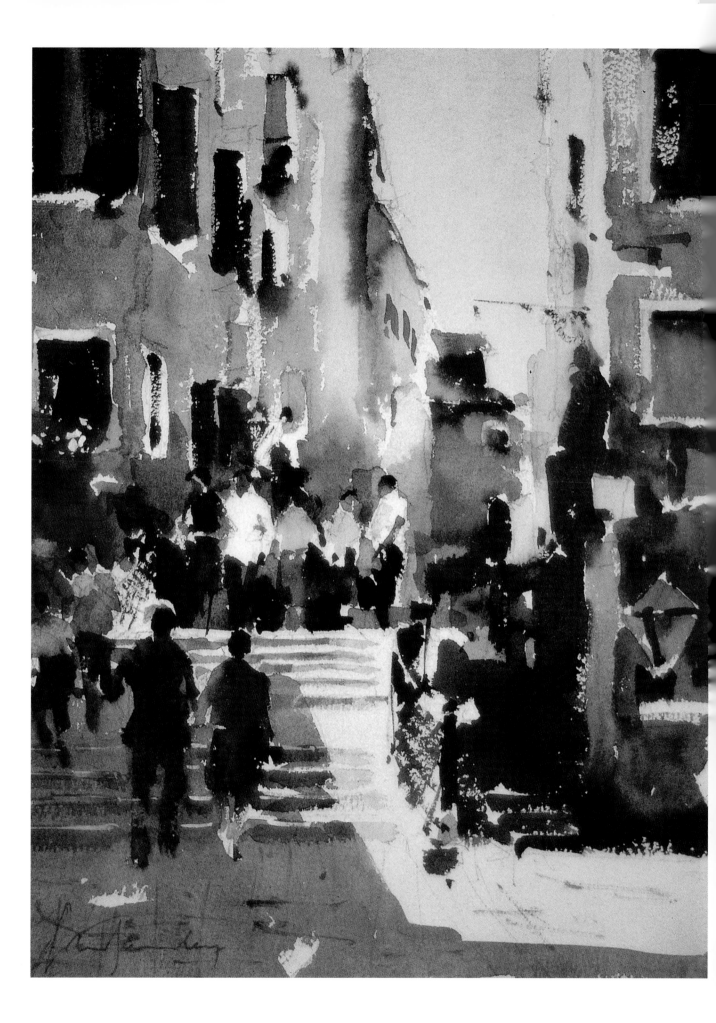

画家之见

约翰·亚德利的水彩观

[英] 约翰·亚德利 著　刘静 译

上海人民美術出版社

图书在版编目（CIP）数据

画家之见：约翰·亚德利的水彩观 / (英) 约翰·亚德利著；刘静译. -- 上海：上海人民美术出版社, 2023.5
（西方经典美术技法译丛）
书名原文：John Yardley: A Personal View: Watercolour
ISBN 978-7-5586-2638-8

Ⅰ.①画… Ⅱ.①约… ②刘… Ⅲ.①水彩画−绘画技法
Ⅳ.①J215

中国国家版本馆CIP数据核字（2023）第035660号

致谢

衷心感谢我儿子布鲁斯为本书劳心劳力，辛勤付出，没有他倾力相助，本书无法集结成册。也要感谢我的夫人布伦达，是她全心全意支持着本书的创作和我的绘画生涯。

西方经典美术技法译丛

画家之见：约翰·亚德利的水彩观

著　　者：[英] 约翰·亚德利
译　　者：刘　静
责任编辑：丁　雯
流程编辑：李佳娟　李楚文
封面设计：光合时代
版式设计：胡思颖
技术编辑：史　湧
出版发行：**上海人民美术出版社**
　　　　　（上海市闵行区号景路159弄A座7F　邮编：201101）
印　　刷：上海丽佳制版印刷有限公司
开　　本：889×1194　1/16　印张8
版　　次：2023年7月第1版
印　　次：2023年7月第1次
书　　号：ISBN 978-7-5586-2638-8
定　　价：98.00元

第1页
《小憩》（Relaxing）

水彩画，7×10英寸（约18×25厘米）

第2页
《威尼斯运河边的台阶》（Canal Steps, Venice）

水彩画，14×10英寸（约35×25厘米）

第5页
《游览圣彼得大教堂》（The Outing to St Peters）

水彩画，10×14英寸（约25×35厘米）

目录

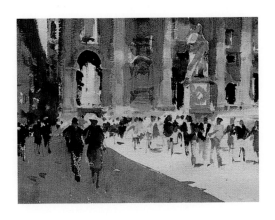

前言

　　我认为自己对水彩的看法较为传统，跟大家并无二致。也就是说，我觉得水彩难于驾驭，却让人乐在其中，而且水彩本身就具有独特的个性魅力。至于其绝妙之处，不同艺术家的看法见仁见智，但对我来说，水彩颜料的透明度最为重要，用画纸原白色表现戏剧性光线效果的方式也十分重要。我常常使用白色画纸，利用留白法让白色纸面从颜料下方透露出来，表现一种令人心醉神迷的光感；或者给画纸留白，让它与相邻色块形成对比效果。有时候，我会用油画颜料和水彩颜料这两种媒材处理同一个绘画主题，虽然水彩作品的效果未必胜过油画作品，但处理同一主题时，水彩作品往往能呈现出油画作品所欠缺的光彩。

　　水彩作品也呈现出一种活力效果，这应该归功于画纸的原白色：要让色彩变淡时，不需要添加更多颜料，而只需进一步稀释颜料，让更多画纸原白色从颜料下方透露出来即可。采用这种方式，即使是最浅的颜色也能表现出一种赏心悦目的清澈感。与油画不同，平涂水彩可以轻松地融合色块

《小磨坊的夏日》（*Summer Day, Pin Mill*）

水彩画，10×14英寸（约25×35厘米）

表现柔和的软边线。而且，理所当然，水性媒材是一种使用上更加省时省事的媒材——不必上底色，没有松节油的气味，不必花费长久时间等待颜料干透。这一切都很符合我的心意。

水彩颜料与油画颜料是两种性质迥异的媒材，从一种换到另一种时（我现在经常这样做）需要进行较多调整。至于其他媒材之间如何切换，我大概无可奉告，毕竟我用水分颜料、丙烯颜料或粉彩作画的时间是少之又少。我知道有些画家的首选媒材是丙烯颜料，但它的特点是快速干燥且不透明，在我看来拿它作画仿佛是一场噩梦。至于粉彩，我不喜欢把它拿在手上的感觉，我知道这样的抱怨根本站不住脚，不过这也足以让我决定不拿粉彩作画了。多年以来，出于正统主义，我在创作水彩画时不使用水粉颜料，可是后来我发现，水粉颜料虽然是比较不透明的媒材，却有许多用途，尤其是需要在暗色上面画浅色时，效果特别好。现在，有类似需求时，我就会用白色水粉颜料跟纯净的水彩颜料一起调色。

有人形容我的绘画风格为"随心写意并带有印象派画风"，我很乐意接受这种说法。用于描绘艺术时，"随心写意"这个词意味着刻意地采用快速画法来简化表达绘画主题。我当然会简化自己的眼前所见，并采用相当快速的方式作画。如果我下笔足够利落和自信，那么画出的线条和色块看起来就更有说服力。

我不记得自己用任何其他方式作过画。其实看看我早期的许多作品，就会明白我以前画得更为松散随意。一部分原因跟绘画主题有关。我的早期作品通常描绘开阔的乡间景色，不需要十分仔细地画草图。大概是因为轻松随意地勾画风景草图时，上色描绘的风景看起来显得更加明快写意。不像现在我把重点放在描绘人物和建筑上，必须为作品小心翼翼地绘制草图。

许多艺术书籍都倡导随心写意的画风，总体而言，我认为这种做法是正确的。如果艺术家小心翼翼，过于注重细节，或表现了不够恰当的细节内容，画作就会因此缺乏生机、活力。这里我所谓的"不够恰当的细节内容"指会分散注意力的过直线条，还有景色中不太重要的小部分，比如泛光的栏杆和面部特征。不过从另一方面来说，为了追求随心

写意而刻意随心写意地作画，这样的做法也并没有太大的好处，而且显而易见这种画法并非人人适用。许多令我非常钦佩的水彩作品就是精心刻画、大费周章之作。是否打算采用随心所欲的写意画风，这个问题实际上与艺术家的性情和绘画主题直接相关。大多数景色都具有一种视觉节奏，想要用画笔将其描摹下来就必须对其具有敏锐的感受力，比如：描绘湍急的河流就要画出河水奔涌流泻的动感，而印花桌布上摆放的陶器就不会让人有类似感受。而且，个人尚未打牢基本功之前，也不该受到诱惑，一心求快。俗话说，"还没学走就学跑"，这句话在此是再真切不过的道理。

记忆中，多年以来，我或多或少采用随心写意的画风，想不起来自己究竟是什么时候开始如此作画的，因此也从未考虑过这样做的原因。除了享受随心所欲即兴作画的乐趣，我也发现留一些空间能让观者发挥想象力，说服观者相信眼前所见的画面是真实的场景。这是主流英国水彩画的传统，也是我乐于遵循的传统。约翰·辛格·萨金特（John Singer Sargent）和爱德华·布莱恩·席格（Edward Brian Seago）遵循这种传统，创作了精彩绝伦的杰作。刚开始作画时，我极力仿效席格的作品，而今我在绘画方面所取得的成就，也大大归功于席格赋予我的灵感启发！

在我的绘画生涯中，约有30年的时间里，只有周末和假日有空作画。从20世纪80年代中期到现在，我投入了全职创作，如果不在画室里埋头作画，我要么是在教授绘画课程，要么正出外旅行寻觅新的绘画题材。我对绘画的热爱历久弥新，那是因为一直有新事物可供绘画。要是一趟旅行有利于寻找新的绘画主题，不论最终作品是否会参加画展，我都会疯狂地连续画上好几个星期。有时候，穷尽了各种绘画材料，作画就变得不再那么有趣了。这时，使用两种媒材作画就很有帮助。如果水彩画得不顺手，我就改用油画颜料作画，并且用上蛮长一段时间；之后再回头用水彩颜料作画时，这种变化往往能让我觉得更有新鲜感。

卓越的艺术家们会让观者觉得画作是轻松完成的，但令人沮丧的是，事实并非如此。跟大家一样，我作画时偶尔会迷失方向，这可能是因为太想表现某个特定主题，自己却无法驾驭它，又或者对它并非真正感兴趣。但不管情况看起来多么糟糕，我永远不会做一件事，那就是放弃。我个人反

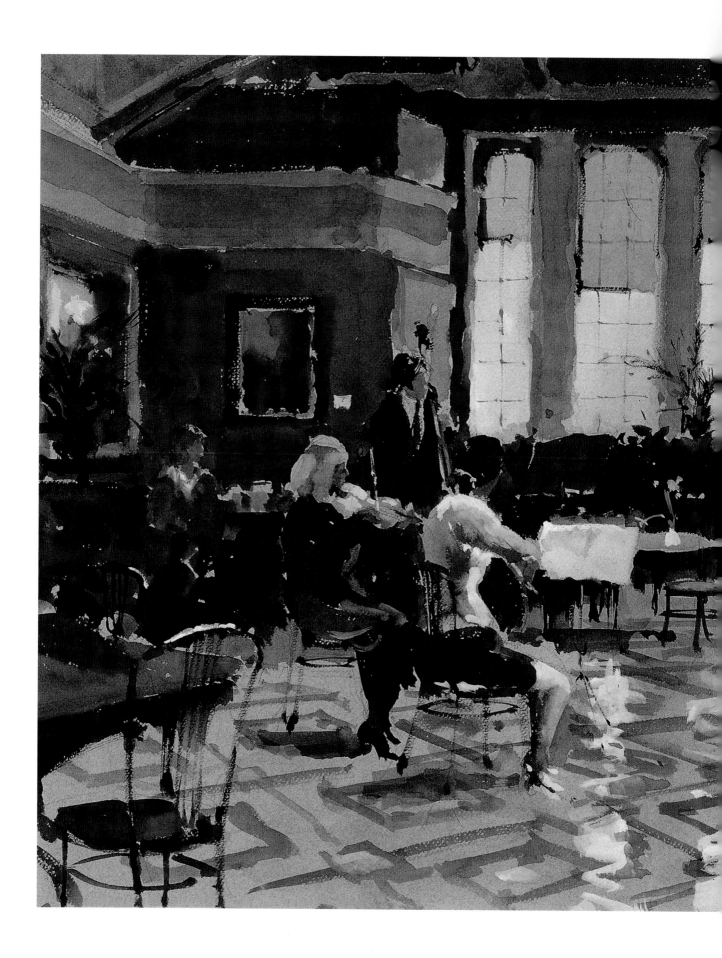

对浪费，不管是浪费纸张、颜料、时间还是精力都不行。无论如何，坚持不懈确实有它行得通的道理。首先，除了极少数作品，修改补救一幅画的种种努力往往都会奏效，例如用海绵擦去突兀的色块，将图画裁成较小尺寸，或添画墨水或水粉颜料进行审慎的修改。其次，很有可能你自己不满意的作品能让别人感到满意，比如，关于我的哪些作品画得最好这一点，我家人跟我的意见就大相径庭。最后，也是最重要的一点，克服挫败感的决心就是获得自信心的最佳手段，而自信心是无比贵重的珍宝。

《音乐、茶香与画作》（*Music, Tea and Paintings*）

水彩和水粉画，20×28英寸（约50×70厘米）

经年累月，我的水彩绘画技法在不断地变化，而且这种变化会一直持续下去。多年以前，使用水粉颜料为水彩作品增色的想法会令我感到震惊。以往我总认为媒材不应该混用，可却没有认真地自问为何会有如此想法。如今，我很喜欢使用水粉颜料，我发现在有色纸上作画时，如在这幅画中，使用水粉颜料绝对有必要。当然，你可以使用白色水彩颜料，但白色水彩颜料的覆盖力不够强，不透明效果较差，因此用于强调高光时，水彩颜料的效果就不如水粉颜料。

这幅画的所有较亮部分都添加了白色水粉颜料，如大理石地板上的亮光、乐谱、花瓶、小提琴琴弓，以及前景中椅子顶端的高光部分。

这幅画描绘的场景是伯明翰博物馆和美术馆（Birmingham Museum and Art Gallery）里令人着迷的爱德华时期茶馆（Edwardian Tea Room）。

《鲁昂法院》(*Palais de Justice, Rouen*)

14×10英寸(约35×25厘米)

　　这幅画的焦点是鲁昂法院。它位于鲁昂市中心,有着19世纪雄伟华丽的建筑风格。错综复杂的尖顶、窗户和门廊创造出趣味性阴影效果,让法院在画面远端也能同样有趣、夺目。它与右侧受光线照射、主要以纸张留白方式表现出来的建筑物合二为一。门廊产生深色阴影,在此形成了对比纵深感。

　　人物愈远愈密,引导观者的视线向画作内部移动。几乎所有人物都显得在向远处街道走去,不过前景中穿着浅色上衣的女子是个例外。为了凸显这个例外,我把女子向前迈出的右腿上半部分画得亮一些。

　　街道左侧远方的角落是一家露天咖啡厅的伞状遮阳棚,我随后一幅画的主题就是它,鲁昂法院也成了那幅画中的一景。

《灰马身后的景致》
（*Behind the Grey*）

水彩画，
14×10英寸（约35×25厘米）

第一章

早期影响

在阅读那种相当有自传体风格的艺术书籍时，每当读到艺术家们对自己的童年生活和早期成长经历如数家珍，我总是惊异不已。当然，这可能是因为那些艺术家在年纪尚幼时就受到艺术的熏陶，早早决定了他们的人生方向，而我的个人状况并非如此。不论是何原因，我缺乏其他艺术家可以娓娓道来的年少轶事。我并非出身于艺术世家。最近，我得知我母亲以前只要有闲钱就会购买颜料，这消息真的让我大吃一惊，因为我根本不记得母亲曾经画过画。

不过，我确实记得自己很小就开始画画，而且是画那种很精细的图画。实际上，因为害怕浪费颜料，我通常仅画素描。这或许可以解释为什么直到20世纪50年代早期，当我二十几岁从中东地区武装部队退役后，我才真正开始用色彩作画。那时，我在苏伊士运河区看朋友史坦·安德鲁斯（Stan Andrews）用作战事务部的块状颜料创作水彩画。这应该是我首次亲身经历的绘画启发。巧合的是，大约过了一两年之后，我跟安德鲁斯在英国再次相遇。不久后，我们一起加入了刚刚成立的名为"北威尔德团体"（North Weald Group）的艺术社团（我至今仍是该社团的成员）。

那时我正在西敏银行（Westminster Bank）上班。从来没有人建议我去艺术学院上课，我自己也认为就是去上了课

左图
《莫尔河谷雪景》
（*Snow in the Mole Valley*）

水彩画，
13×18英寸（约33×45厘米）

对页图
《威尼斯小街》
（*Venetian By-way*）

水彩画，
14×10英寸（约35×25厘米）

对我的帮助也不会很大。这样讲是因为我自己的性情，而不是对正规艺术教育的价值或其他方面有什么看法：我相信对那些我觉得不适合自己的风格和技巧，自己不会表现得太好。我认为必须花更久的时间才能找到自己的风格。当然，竞争和批评的风气会很有帮助，毫无疑问，许多艺术家正是擅于利用这种正式训练，运用不同媒材进行创作工作，从而让自己更加多才多艺。不过，我个人最喜爱的绘画媒材——水彩——是很难通过正规训练指导教授的。画好水彩画主要依赖于个人对环境产生一种自发的无拘无束的反应。因此，我认同人们的那个说法：跟油画相比，水彩这种媒材只需较少"脑力"。

众所周知，许多才华横溢的水彩画家都是自学成才。爱德华·布莱恩·席格和爱德华·韦森（Edward Wesson）这两位画家也属于自学成才的

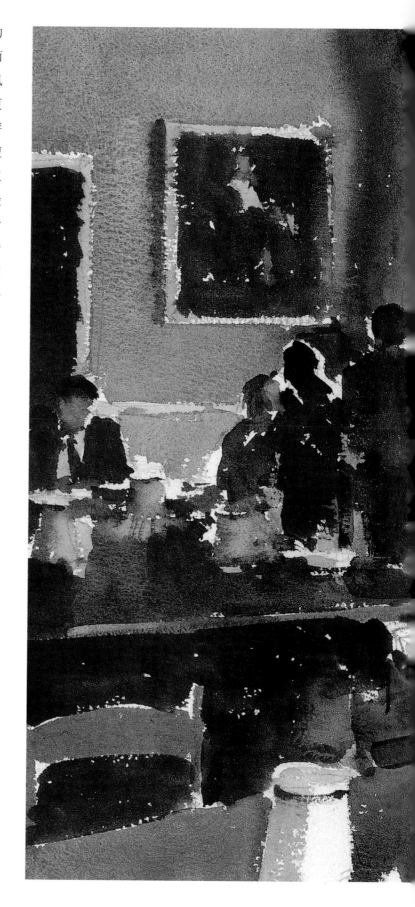

《菲利普斯庄园的餐厅》（*The Dining Room at Philipps House*）

水彩画，10×14英寸（约25×35厘米）

在20世纪80年代初期，我在菲利普斯庄园教授绘画，年年如是，直到1995年所有的课程宣布告终。在此期间，我的创作题材从纯粹的风景转到室内景物和人物；菲利普斯庄园内部各个厅房的景致都相当有吸引力，是值得描绘的绘画题材。

菲利普斯庄园的餐厅尤其雅致，有着长方形的框格窗户，墙上挂着许多油画作品。我有几幅作品以挂满油画的墙面作为主题，而令我感到讶异的是，这种"画中有画"的主题在水彩作品中并不多见。处理墙上那些较为正式的肖像画时，可以将浓厚的暗色色彩彼此融合，用一两种较亮的色彩在各处进行点缀，最后产生一种很好的效果。注意墙上三幅画里中间的那幅，它位于阴影之中，我故意让它跟周围景物融为一体。

本书第120—121页上的《菲利普斯庄园的周六清晨》，则以截然不同的绘画手法表现了这间餐厅。

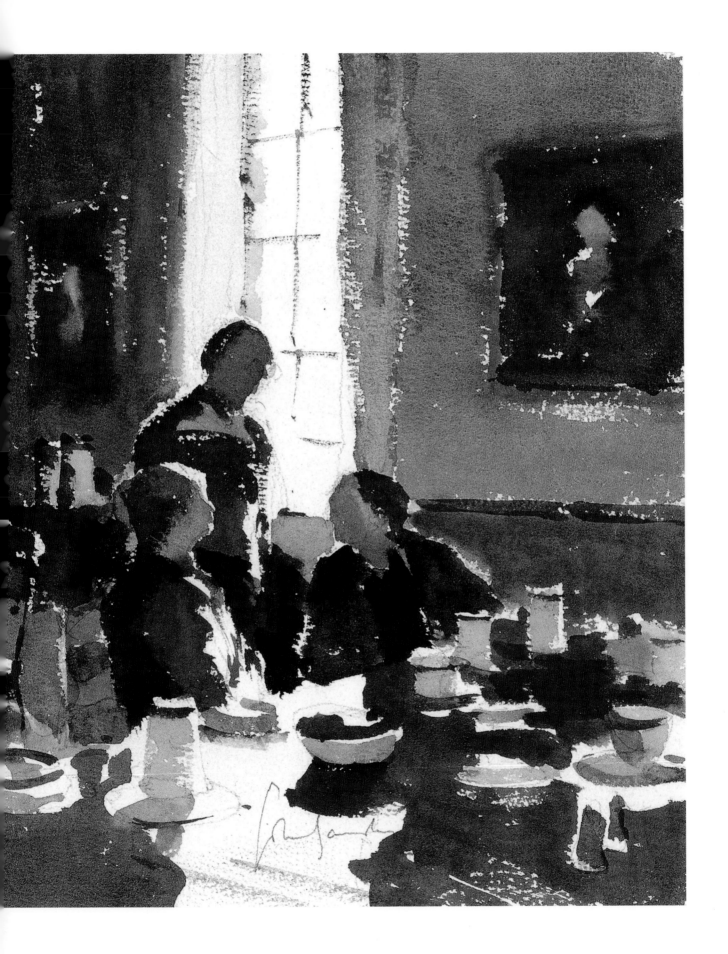

绘画名家。他们的作品对我早期的创作产生了巨大的影响。尤其是席格，他启发鼓舞了后世一代又一代的业余画家。无论是描绘英国、威尼斯，还是远东地区的风景，他在作品中表现出的斑斓光彩一直令我印象深刻。

在油画创作上，席格也同样取得了傲人成就，他用油画描绘了家乡东英吉利（East Anglia）的广阔天空。不论是水彩还是油画，他的作品都是特定印象派风格的卓越范例。而让我惊讶不已并百思不解的是，有些画家竟然如此轻视席格的天赋才华。

席格的作品在伦敦举办定期展出，直到他于1974年辞世。1956年后，我在西敏银行皮卡迪利大街（Piccadilly）分行工作时，有幸观赏到席格的全部作品。大概就是在此期间，我有机会了解韦森的作品，也经由同事引荐认识了韦森本人。当时我家住在萨里郡（Surrey），他的画室离我家不远，他本人也定期在当地艺术俱乐部举办绘画演示活动。韦森的水彩作品最令我惊艳之处在于笔触的简洁，他特别擅长运用简洁肯定的笔触表现各种树木。他的教学方法令人愉快，在1982年出版的自传《我的一方田地》（*My Corner of the Field*）中表露无遗，也让他成为启发人心且广受爱戴的模范教师。正是

效法于他，我个人的绘画变得自如随意。

有人认为我的画风与韦森类似，后来我也因为这层关系而受益颇多。实际上，我因此加倍受惠，主要原因是韦森本人已经于20世纪80年代初期辞世。布里斯托的亚历山大画廊（Alexander Gallery）的董事们在韦森的遗孀迪琪·韦森（Dickie Wesson）家中见到了我的一两幅作品，主动提出在自家画廊和英国各地展出我的作品。韦森的画作大多由他们负责销售，所以他们想找一位画家接替韦森。我之前在多家画廊里展出过作品，不过跟亚历山大画廊合作的前几个月里，他们帮我展出（或者更重要的是他们帮我出售）的画作数量之多，让我第一次觉得可以放弃银行的全职工作并全心全意地投入绘画创作。

韦森多年来在威尔特郡（Wiltshire）索尔兹伯里（Salisbury）附近的菲利普斯庄园教授绘画课程。大约在同一时间，迪琪提议可以考虑由我接下韦森的工作。当时我已经开始在当地绘画协会做绘画演示，所以可以用大致相同的方法在菲利普斯庄园授课。后来，我每年都有几周时间在那里进行演示教学，直到那里的所有课程宣告终结。本书中收录的一些作品就是在这些演示课堂上完成的。

关于绘画演示这件事，最近我刚好读到一位知名学者的评论，让我觉得十分有趣。他说作画时如果有一群人在他身旁围观，他一点儿也不会介意，但却发现自己无法向这群人演示全部作画过程。也许，这时快速画法就可以派上用场：它能使得绘画演示——尤其是水彩画演示——所需的时间跟通常情形下完成作品创作所需的时间大致相同，而且实际作画的过程手法也会颇为相似。

在20世纪60年代和70年代期间，我仅在闲暇时作画，所以写生的景点都局限于我伦敦南部的家附近。我会骑着摩托车，将画具放在侧边跨斗里，踏上作画之旅。北部高地横亘萨里郡东西方向，是紧邻大伦敦地区南面的一带乡村，附近景色尤为迷人。我一年四季都作画，但我觉得英国的夏日景色绿成一片，显得过于浓烈；比起它来说，冬日的枯树景致显得更加赏心悦目。

虽然我喜欢户外活动，但比起开阔的乡间风景，建筑物对我更有吸引力，也更能满足热爱作画的我。1980年，我在萨西克斯郡（Sussex）一家画廊举办的首次个展就以"环境中的建筑物"（Buildings in their Settings）为名。船只是我钟爱的另一个绘画主题，特别是泰晤士河上的驳船，现在偶尔还可以看到这种船在伦敦码头和东英吉利之间航行。我们家经常选这种地方做度假目的地。建筑物、船只以及水景的组合，为画家提供了无限的创意可能性。拿泰晤士河上的驳船为例，河面上的倒影和有趣的形状交相辉映，展现出浓厚的怀旧感。现在，英国所有港口的码头几乎消失殆尽，所以我目前绘画的船只大多是游船。英国处处都有这种题材，但为了换一种景致作画，我往往会去位于法国诺曼底海岸的文艺风情小镇翁弗勒尔（Honfleur），那是一个风景如画的渔港。1994年，有许多高桅帆船和更加现代化的军舰［如自由舰队（L'Armada de la Liberté）］停靠在诺曼底区首府鲁昂，为我提供了多种多样出色的海洋题材，且每一处景色都是不错的选择。

鉴于我喜爱建筑和水景，显而易见，威尼斯是一个必到之处。可是，由于害怕乘飞机，再加上囊中羞涩，我一直等到1978年才首次造访威尼斯。跟我最近开始了解并景仰的萨金特一样，席格以威尼斯为主题创作了一些动人的水彩作品。初次造访威尼斯之后，我又多次回到威尼斯（通常是在晚春

《帕德斯托》（*Padstow*）

水彩画，
13×18英寸（约33×45厘米）

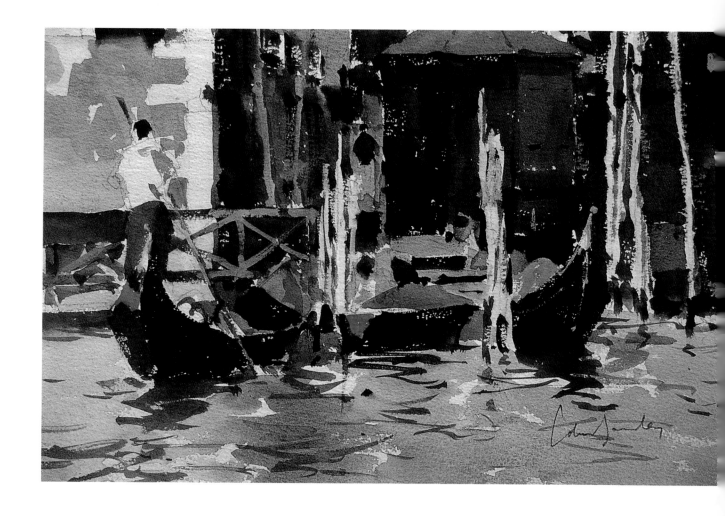

上图

《贡多拉船站》（*The Gondola Station*）

水彩画，10×14英寸（约25×35厘米）

这是我最近以威尼斯为主题所创作的作品之一，不过它跟我最早期的作品有一个共同之处，即焦点都放在运河及河边的建筑上。在这幅画里，我没有画出天空，这样能强化色彩、阴影和倒影的效果。我使用种类有限的暖色，用防水油布的青绿色与大面积的棕色形成对比。

我只用简单几笔表示船夫，他几乎与背景融合起来，不过我认为船夫确实表现出一种动感。而且，就算原本那里空无一人，我也会忍不住要在那里添画一名船夫。

右手边的暗色背景衬托出系船桩的形态。考虑到作画速度，我通常会用水粉颜料画它。但这幅画用纸张留白的方式表现系船桩，随后我在其上薄涂了一层浅色。

对页图

《威尼斯教堂内景》（*Church Interior, Venice*）

水彩画，10×14英寸（约25×35厘米）

威尼斯的教堂未必总是呈现一幅阴沉沉的景象。当阳光如此倾泻在整间教堂上时，整个建筑物的构造就一下子显得简单起来，对作画来说则更为容易了。在此，我只是在几乎未做任何处理的背景中添画了简单几笔，来表现建筑物。在图画上方，我尽可能改变色彩来表现不同类型的装饰，不过要省略这些建筑物中存在的大量细节，内心总是得经历一番挣扎。

我也简化处理了画作下半部的细节内容，让教堂内的靠背长椅跟地板融合在一起。在薄涂底色依然潮湿时，轻轻涂入一些小色块表现地板上的图案。与在湿颜料旁边使用湿颜料的技法不同，这种运用湿画法进行渲染的技法很难掌控，我也因此很少使用。不过在这幅画里，湿画法似乎是表现锃亮瓷砖图案上反光的最佳方式。

节），而最近一次来到威尼斯是为了在当地录制一部绘画示范教学影片。之前，我去威尼斯时大多造访一些主要景点，比如政治、宗教和传统节日的公共活动中心圣马可广场（San Marco），巴洛克建筑的杰作安康圣母教堂（Salute）和主要水道大运河（Grand Canal）沿途的各个宫殿。当时，我的构图还没有特别强调人物，即便现在我喜欢描绘热闹喧嚣的城市生活。以威尼斯为例，我描绘游人如织的景象，描绘购物者和观光客四处走动的悠闲姿态，结果是，在我后来完成的威尼斯画作中，水道画得较少，而更多地描绘街道和广场，广场上有撑着遮阳棚的咖啡厅。

对于当代威尼斯画作，有些艺术家和评论家往往嗤之以鼻，认为威尼斯都被"画滥了"，或说"画威尼斯是为了画好卖"。可是，只要想一想这座城市所包含的种种美妙题材，比如破旧墙垣中色彩微妙的宏伟建筑、文艺复兴和巴洛克风格的建筑、运河上的迷人倒影、异常繁忙的水上交通、广场上熙熙攘攘的人流以及无与伦比的光线效果和难以言喻的神秘感，就知道威尼斯的风光是不可能"画完"的，更别提将它画滥了。我无法相信真正富有想象力的画家会采取如此不屑的态度。至于"画威尼斯是为了画好卖"的说法，更是毫无道理可言，画家画什么题材都是要吃饭的。你说，谁愿意成为穷困潦倒、食不果腹的艺术家呢？

以我自己的绘画生涯来说，造访威尼斯也许是我绘画生涯中的主要转折点。正如我在别处所说的那样，由于旅行时间短暂，我不得不修正自己的作画方式，而后来的事实证明这种改变极有价值。这趟旅行提醒了我，出国旅游是很能为图画创作带来潜力的，同时也间接影响了我，让我意识到还有其他类型的题材可供绘画。在造访威尼斯之前，我基本上是一个仍受席格和韦森影响的风景画家。但此行之后，我找到了属于自己的风格。

第二章

后期影响

20世纪80年代中期，我辞去工作，开始全职绘画创作。这种新安排的一个直接优势就是我可以四处旅行，寻觅绘画题材。旅行的好处并不在于新地点能提供一些不同的景致来给你作画（尽管许多地点确实景致不同），而在于陌生环境会让你的目光变得更加敏锐。例如，1993年冬天，我跟夫人第一次前往美国东海岸，尽管当地的光线和英国冬天的光线相差不大，但身处陌生国度的经历让我能更为敏锐地观察到可供作画的题材。在自己的家乡，我肯定会对这些题材视若无睹，但在美国东北部的新英格兰地区，这些题材看起来就

特别值得描绘。每次我访问陌生地点，结束旅程回家后总会怀着满腔热情看待往常司空见惯的景物。

通常，我跟家人在欧洲大陆度过初夏时节。法国的户外咖啡厅当然是值得描绘的景点，但似乎没有意大利的色彩来得迷人。无论是其光线效果和建筑物，还是一些小景物，诸如马车、轻便摩托车和机车这种并不协调的交通组合，意大利都是我采风时最爱造访的目的地。当秋天来临，夏日难画的绿意渐渐褪去时，我就跟家人待在一座英国小镇上，这样风景如画的小镇有很多。跟后来去欧洲大陆的旅行相比，我

左图
《洛克菲勒中心里的溜冰人》
（*Skaters in the Rocke-feller Center*）

水彩画，
10×14英寸（约25×35厘米）

对页图
《萨凡纳飘扬的旗帜》
（*Showing the Flags, Savannah*）

水彩画，
14×10英寸（约35×25厘米）

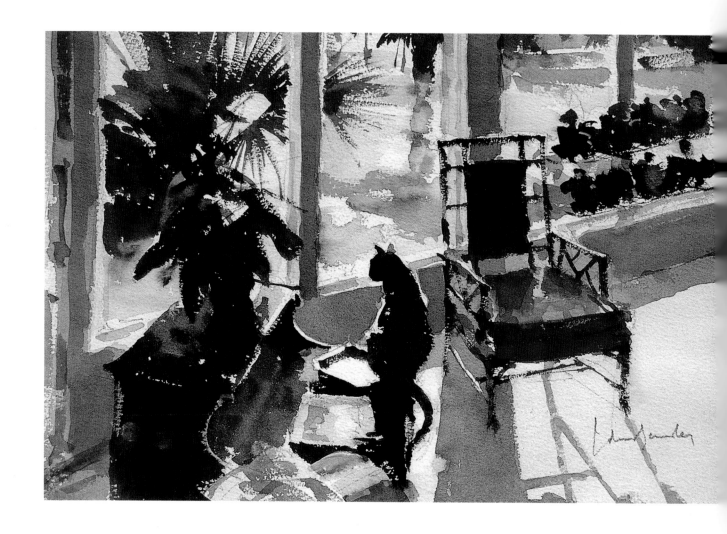

《黑猫》（*The Black Cat*）

水彩画，10×14英寸（约25×35厘米）

　　这是我第一次画宠物。奈瑞莎（Nerissa）的主人是40多年前我在苏伊士运河区服役时的美国笔友。1995年，另一位美国朋友热心帮忙，几经辗转找到了她之后，我才有幸跟这位笔友第一次会面。我们去查尔斯顿和萨凡纳（Savannah）旅游时，受到她和她先生的热情接待，他们为我们提供了食宿。

　　在这幅画里，黑猫显然是人们关注的焦点，它坐在一张相当奇特的低矮桌子上，桌子呈现出趣味性形状。它不但被光线照射到，而且本身也包含一些有意思的对比效果和微妙的色彩。

　　可以留意一下，桌子、黑猫、藤椅和室内外的灌木干预到纵横双向的背景窗框线条时，排列得并不规整。如果这些物体都整齐地紧靠着窗框，画面效果反倒会很不顺眼。

E这种小景点旅行时获得的绘画题材要少得多。不过这些短暂的小旅行本也不是为了作画而去的。不出门旅行的日子里，我就在工作室里作画，也会偶尔在威尔特郡和东英吉利等地教授绘画课程。

除了出远门寻觅绘画题材，我也慢慢开始减少风景绘画。比如说，从20世纪80年代初期起，我开始绘画花卉和室内景物（只要开始画这两种之一，就会跟着画另一种，因为我夫人热衷于园艺，我家屋里一直都摆放着自家花园里现采的鲜花）。

以前我偶尔会购买花卉画作，但自己从未受到亲自画花的诱惑。我认为自己开拓的那种轻快水彩绘画技法并不适合绘画花卉，不过之后我发现了已故的安·叶兹（Ann Yates）生动活泼的作画方式，它表明确实可以采用类似我那种写意风格的方式去描绘花卉。再后来，我在偶然之间发现了菲利普·杰米森（Philip Jamison）撰写的《用水彩捕捉自然之美》（Capturing Nature in Watercolor）一书，正是这本书改变了我对花卉这种绘画题材的整体看法。

杰米森的花卉习作之所以如此独特，原因有二。首先，他几乎只画雏菊，这让他能够用相当有限的色彩选择来表现大范围对比效果。其次，也许是更重要的原因，是他描绘室内外环境中的花卉，所以他的画作，与其说画的是花卉本身，不如说是带有花卉的场景图。这种做法大大提高了构图的趣味性，也吸引了我这种曾把花卉绘画当成独树一帜流派的画家。

开始画花卉时，我也把它们画在更为宽广的大环境之中，无论它们是室外花园里生长的花，还是室内插放在瓶瓶罐罐里的花（我画的所有花朵几乎都来自我家花园，所以我的花卉画作主要以春夏花卉为主题）。这些较为正式的画面布局中包含各式各样的容器，有瓷器、锡器、玻璃器皿和银器等，这些器皿都值得画下来。我经常把花朵摆放在居家用品当中或两旁，并将作品命名为《斯托海德茶壶》（The Stourhead Teapot）、《银茶壶》（The Silver Teapot）、《甜点盘》（The Sweet Dish），鼓励人们将它们既看作静物画，又看作花卉习作。跟大多数画家相比，我作画时通常离景物更远一些，这样我就可以把周围环境中的细节内容都囊括进去，例如墙上的一幅画、一件家具，或是透过一扇没拉窗帘的窗户所瞥见的花园一景。这些细节让画作显得生动热闹，也有助于让观者保持对画作的兴趣。

《博洛尼亚小街》
（*Bologna Side Street*）

水彩画，
10×14英寸（约25×35厘米）

《初夏花开》（*Early Summer Blooms*）

水彩和水粉画，19×24英寸（约48×60厘米）

　　我并不想分散观者对花朵的注意力，但我确实喜欢在自己的花卉构图中加入其他趣味元素，因此就在这幅画里放入了一个贝壳形状的甜点盘、一个碗柜和一幅画框。我曾经仅用水彩画过这个景象，而这幅画则为其在较大有色纸上的版本，由水彩和水粉颜料绘成，且其中所有白色都是用水粉颜料画的。用水粉颜料作画时，想要制造纸张原有的明亮感是相当困难的事。为了获得最大化的对比效果，我把右侧部分画得比实景稍暗。

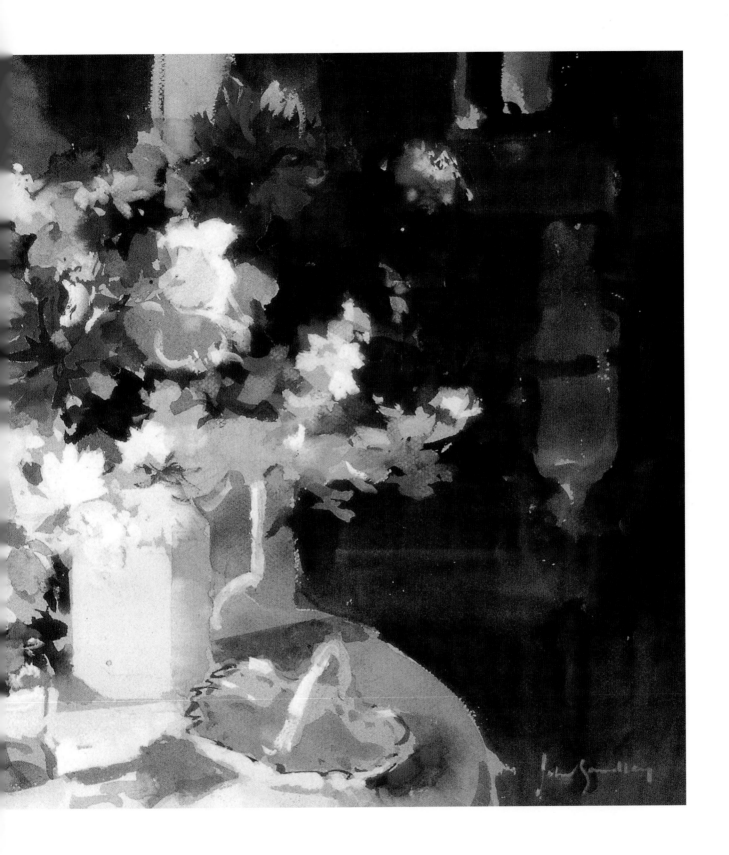

还有一次，我偶然地发现了一本书（或者说是发现了一本书的封面），让我开始绘画室内景物了。书的封面是约翰·拉威利爵士（Sir John Lavery）的画作《威尔顿庄园的双立方室》（The Double Cube Room at Wilton House），这幅画令人叹为观止，不过我怕是已经忘记了那本书的著作者究竟是谁。也许不论如何，我还是会转向静物画创作，因为随后不久我就在菲利普斯庄园（巧合的是这里离威尔顿庄园很

近）开始教授绘画课程了。只要天气不好，我们就回到室内写生，房间里有许多值得描绘的雅致物品。因此，就算遇上恶劣天气，我去那里的教学旅行也不会让我感到特别失望。

我有相当多的室内景物作品描绘了一些同样富丽堂皇的厅房，例如负责推动保存英国历史名胜古迹的英国国民信托（National Trust）给予了我准许，可以在它旗下一些地产建筑物不对外开放期间进入现场作画。另外，我也接受委托在

上图
《英伦庄园波勒斯邓雷思的红房子》（Red Room, Polesden Lacey）

水彩画，10×14英寸（约25×35厘米）

对页图
《葱花与其他花卉》（Alliums and Others）

水彩和水粉画，27×20英寸（约68×50厘米）

豪宅里作画。我一直很喜欢古董，对我来说，古董家具是比现代家具更有吸引力的绘画主题。

室内景物之所以吸引人有多种原因。从实用层面来看，在室内作画可以免除户外写生带来的不便。我曾在自家大多数房间里作过画，而且我使用的媒材是水彩颜料而不是油画颜料，这意味着在画完后那几天房间里不会留下松节油气味。与乡间绵延起伏的柔和轮廓相比，室内景物跟城镇街景一样，有较多棱角，因此能用更戏剧化的方式处理，这更加符合我个人的绘画风格。同样地，室内灯光和墙壁及家具的反光也形成了各种戏剧化的形状和对比效果。

我最早期绘画的室内景物作品几乎都没有画人物。对于那些不再有人居住的房间，例如英国国民信托所拥有的那些建筑，不画人物也不会有什么问题。但是如果我以自家房屋为题材，在较不正式的图景里没有画人物，那么它看起来就有点不真实。所以，我很清楚，为了表现更有说服力的构图效果，我不得不在画作中添加一些人物。对我来说，这可不是

一件容易的事，因为我最早期的画作完全避开了人物描绘。虽然后来描绘繁忙户外景致时，我会画些人物来暗示比例，表现动态感，但表现人物的方式相当简洁，比如用简单几笔画出色块表示身体，用一个圆点表示头部。这很像席格的风格。说真的，我实在不敢让人物在画面中扮演重要角色，因为人物似乎非常难画，细微的错误之处一目了然。

如果说有哪幅画曾说服我多花一点精力表现人物，那就是我第一次画牛津知名咖啡餐厅布朗斯（Browns）时创作出来的那幅作品。

如今，布朗斯已发展成了一个小型连锁店，我在布莱顿和布里斯托画过布朗斯的分店，但最先引起我注意的是牛津分店。弯曲木材制的家具、镜子和盆栽植物本身就足够迷人了，但更值得下笔的是这家餐厅门庭若市的景象，我必须专心描绘餐厅里的顾客（当然，女服务生总是忙得团团转）才能表现它顾客盈门的样子。

从那以后，我的画作中人物占比逐渐大了起来。咖啡馆、

左图
《咖啡桌上的书本》
（*Coffee Table Books*）

水彩画，
10×14英寸（约25×35厘米）

对页图
《在布朗斯餐厅品茶》
（*Teas in Browns*）

水彩画，
10×14英寸（约25×35厘米）

公园、长椅和广场常是人们聚集的地方，而这些地方就成了我作品的主要题材。更具体点来说，只要迅速浏览本书收录的画作，你就能看出我的许多作品都聚焦于一个人或一小群人的活动。人物行为构成了景中景，往往能让画作构图的趣味性成倍增长。集中描绘人物可能会让作品过于插画化，甚至令构图显得矫揉造作。因此，我会小心谨慎地表现环境，让人物恰如其分地出现在环境之中。

画动物也是一样。动物偶尔会出现在我的画面里，不过我之前通常画它们的远景，而且采用非常简洁的几笔就将其表示出来，目的往往是为了打破整片草地全是绿色的单调效果。近来我人物题材画得更多，这种转变使我有信心表现近景动物，让它们在画面上扮演更为"积极"的角色，而不再像以往只画远处农场和草地上不起眼的动物。我也如此绘画城市、市镇中载客观光的马匹。实际上，浏览一下本书中的图画，我就发现自己曾在布拉格、佛罗伦萨、查尔斯顿和韦茅斯等许多地方画过马车这类题材！

一旦准备让人物和动物入画，你潜在的绘画题材就会得到大幅拓展。凡是人们可能聚集的地方都为我提供了可供描绘的主题。本书收录的很多作品可以归类为"出游的日子"（Days Out）系列，我描绘的场所包括露天游乐场、弃用的旧铁道、农产品市集和海滩景象。

要是说音乐家是我专门研究的绘画题材，我多少会有点犹豫，但音乐家确实是我最喜欢的题材之一。音乐家成为出色主题的原因之一是他们待在原地不动，或者至少能足够长时间地保持同一姿势，让我可以准确地画出人物姿态。以户外音乐表演为例，演奏者的乐器和制服为那些可能单调乏味的环境提供了多姿多彩的趣味性。例如，几年前有位朋友急切地建议我们造访布拉格，因为它是第二次世界大战中欧洲唯一未受炮弹轰炸的首都，因此当地景物并未遭到破坏。可是，布拉格真正给我留下深刻印象的是当地的街头文化：沿着查尔斯大桥（Charles Bridge）有好几个音乐家小团体在即兴表演，他们形成了生动美妙、活力四射的绘画主题。

在过去的两三年里，我的家乡萨里郡赖盖特（Reigate）在城中多个场所举办室内和户外夏季音乐节，让我可以近距离速写相当大量的人群。《排练间歇》（第80页）将这些速写草图中的一张作为创作题材。最近我还获得更加近距离观察

《露天画廊》
（*Open Air Gallery*）

水彩画，
10×14英寸（约25×35厘米）

《端详》（*Close Scrutiny*）

水彩画，10×14英寸（约25×35厘米）

　　现在，我往往会寻觅景中景，佛罗伦萨大教堂外面的这个小景就是一个很好的例子：阳光明媚的广场上，遮阳伞阴影下的一幅幅图景本身就很有吸引力；而那位兴致勃勃的赏画者倚身过去细细端详画作，他的夸张姿势几乎让整个景象的吸引力成倍增加。前页上的画作《露天画廊》在概念和题材上也跟这幅画颇为相似。

　　处理这种题材时，你必须非常小心，不要让叙事性抢占画面本身要传达的意境，否则整幅画看起来会显得矫揉造作。因此，为了避免这种情况发生，我只画那些即使没有人物这一趣味因素也仍然值得一画的景象。

　　我越看这幅画就越觉得它抽象，左手边色彩不一的几个几何色块把抽象感展现得尤为明显。

《韦茅斯的马车巴士》（*Horse Transport, Weymouth*）

水彩画，10×14英寸（约25×35厘米）

　　这种造型美观的马车巴士本身就足以成为绘画主题，背景只需大概勾画一下就好了。不过背景也有它的重要性，那就是防止画作显得过于插画化。

　　这种马车看起来简简单单，画起来却很不容易。你得说服观者相信马儿们拉着重物，马车正确地安置在车轴上，车轮正以合适的速度在转动。要是这些部分没有处理好，整幅画就毁了。实际上，车轮可能是最为棘手的部分。我在车轮与道路的交会处，让两者融为一体。这样做有助于表现重量下沉的错觉，也避免形成一个完整的圆形干扰视线。车上乘客的高度各不相同，要是把一整排人头画成同一高度，画面看起来会很不自然。

《大西部铁路》(*Great Western*)

水彩画,6×9英寸(约15×23厘米)

我打记事以来,就一直对铁路十分感兴趣。在蒸汽火车时代,我经常在雷德希尔(Red-hill)机车棚里作画。那时我还没有私家车,但雷德希尔的交通非常便利。如今,要欣赏这种蒸汽火车头的最佳去处就是全国各地许多保存完好的旧铁道。

金斯韦尔(Kingswear)车站位于德文郡(Devon)保存完好的托贝(Torbay)和达特茅斯(Dartmouth)铁道上,自从大西部铁路停止运行以来,画中这个车站小景并没有发生太大变化。这个车站是英国知名土木工程师伊桑巴德·金德姆·布鲁内尔(Isambard Kingdom Brunel)的原创设计,车站屋顶用了一种很特殊的黄褐色。在画里,我把右侧附属建筑屋顶上的色彩弄得较为柔和,防止它跟火车头上的缤纷色彩产生不和谐感。

这辆火车头为利德翰蒸汽引擎(Lydham Manor)所产。我自诩是火车迷,在这幅画里也尽量保持准确的比例,并非常小心地处理那些看似细微的、火车头烟囱大小的元素。

《斯托小镇的马匹博览会》
（*At the Horse Fair, Stow-on-the-Wold*）

水彩和水粉画，10×14英寸（约25×35厘米）

　　格洛斯特郡（Gloucestershire）的斯托小镇每年举办两次规模相当盛大的马匹博览会，方圆几米的道路会因此堵得水泄不通。大部分大篷车都是机动的，而这些传统马车则越来越少见。

　　这个景象最吸引人的就是三辆大篷车形成的美妙深色阴影，对此我尽可能大胆地涂画浓重色彩。注意，我用水粉颜料画突出的枝条，它们在最暗的阴影中仍能清晰可辨。前景人物好像画得过大，相较而言，篷车显得狭窄拥挤，但我认为这没有关系。我本来想过要省略右边那辆车，但它确实可以给构图增添平衡感，所以我将它保留下来，也尽力把它画得不那么引人注目。

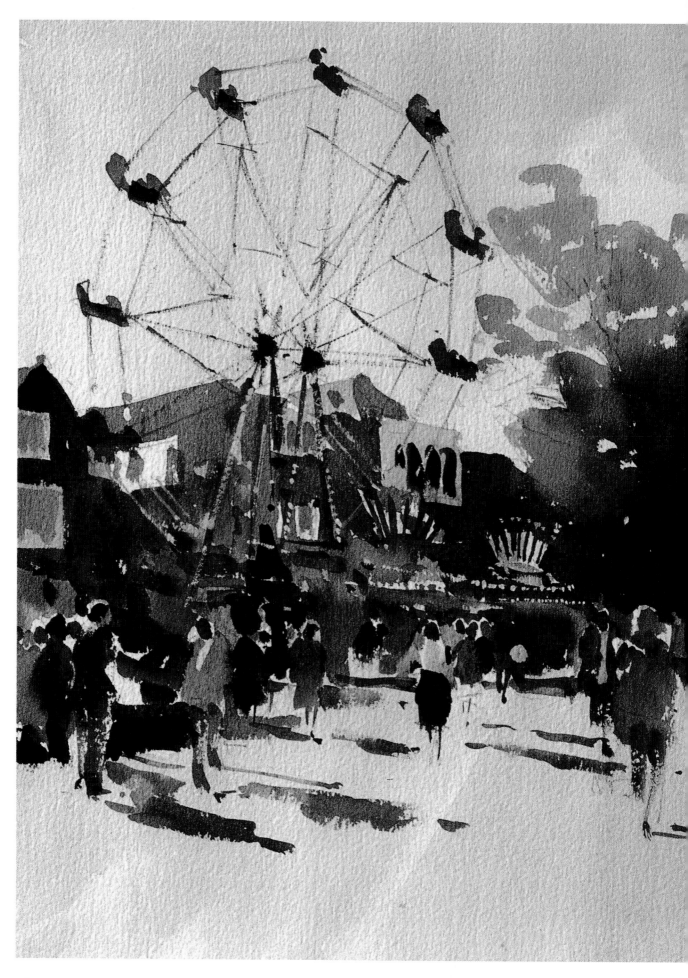

团并现场作画的机会，因为1995年我有幸受邀在格林德伯恩歌剧节（Glyndebourne Festival of Opera）上作画。我跟管弦乐团成员们一起坐在乐池里，那是一种相当美妙的体验。我把乐谱架当成画架，在近乎黑暗中作画，听着美妙乐音在耳畔响起，时而愉快地分心片刻，这样的作画方式还真需要花点时间来适应。

回顾这些年来，令我感到惊异的是我的绘画工作朝着未曾精心策划的崭新方向发展，例如结识韦森、威尼斯之旅、

接受书籍封面委托等等。我的绘画题材很有可能会随着各种新体验与新机遇而继续演变，不过在灵感方面，这些题材会永远延续传统。我喜欢描绘自己身边司空见惯的景物（本书第五章将详述其构图含意），而我眼中所见显然受到生活方式的限制。除非我的生活发生根本性的改变，否则就算我继续尝试新的创意与技法，我的绘画题材依旧不会发生太大变化。

上图
《在利特尔汉普顿》（*At Littlehampton*）

水彩画，10×14英寸（约25×35厘米）

对页图
《摩天轮》（*The Big Wheel*）

水彩画，10×14英寸（约25×35厘米）

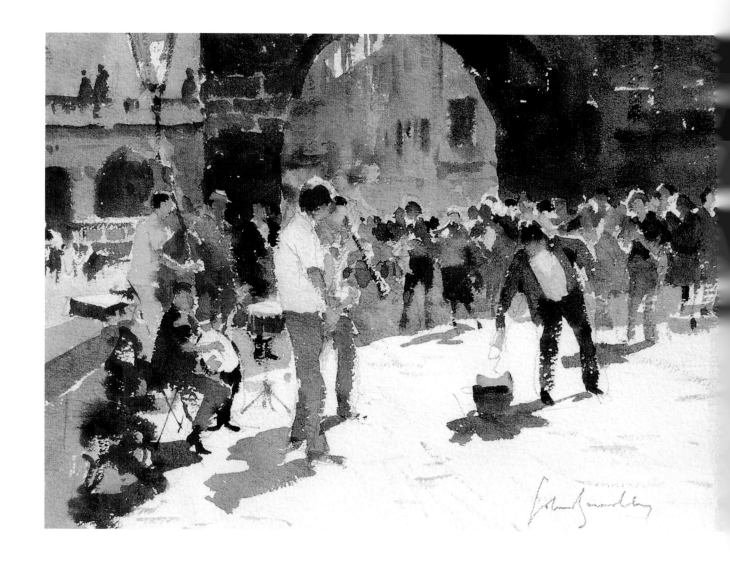

《查尔斯大桥上的爵士乐》(Jazz on Charles Bridge)

水彩画, 10×14英寸 (约25×35厘米)

　　布拉格的这座桥上会有众多团体进行流动演出, 而这幅作品画的就是其中一个非常值得描绘的五重奏乐队。本书收录的《萨克斯独奏》(第105页) 的主题也是此乐队的生动表演。这幅画的焦点较不明确, 既有表演者, 又有观众。把观众投币打赏的动作画出来很有风险, 因为这样很可能会让观者觉得这是刻意摆出来的姿态。不过, 我认为把这个姿态画出来能表现额外的动作感并平衡画面, 所以是值得的。打赏观众的身姿也解释了"帽子"的功用, 否则摆放在地上的孤零零的帽子看起来可能会显得与周围景物格格不入。

　　跟《萨克斯独奏》相比, 阳光在这幅画中扮演着更加重要的角色; 它不直接出现, 而是以两种方式暗示出来的。第一种是以深浅有致的颜色表现强光下富有张力的阴影状态, 第二种是在观众们的头部和肩膀周围刻意留白, 表现出闪光感。

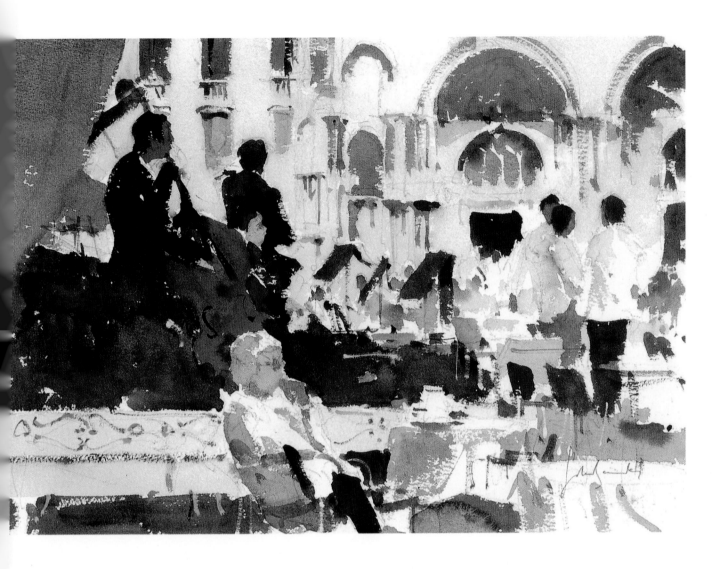

《威尼斯圣马可广场的音乐表演》（*Music at St Mark's, Venice*）

水彩画，10×14英寸（约25×35厘米）

威尼斯常有户外音乐表演活动，拥有如此值得描绘的题材，夫复何求？而且，威尼斯还有很多户外咖啡厅的伞棚座椅，这些小景几乎囊括我过去几年来想要描绘的一切。

右侧的三名服务生要是穿着花上衣而不是白色上衣，他们的形体感可能看起来会稍强一点，但也会让画面看起来有点斑驳杂乱。我不想更改诸如此类的任何细节，因为这样处理可能会改变画面的整体气氛。不过，我应该将前景中的浅色坐姿人物稍稍往左侧移动一点，因为她在原来位置上时头部右侧边缘会跟后方低音提琴右侧连成一条线，形成从左上角往中部下方的连贯对角线，有可能分散观者的注意力。我作画时往往特别在意这种情况。

《格林德伯恩的草地》(*The Lawns at Glyndebourne*)

水彩画，10×14英寸（约25×35厘米）

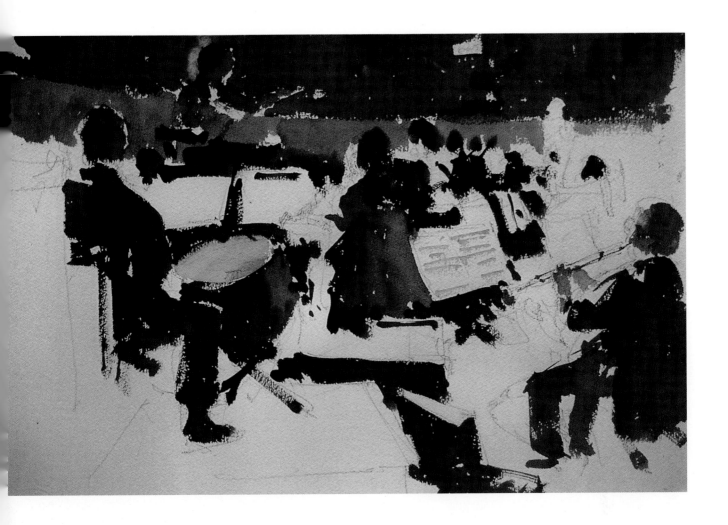

《格林德伯恩音乐节的乐池》（*In the Pit, Glyndebourne*）

水彩画，14×20英寸（约35×50厘米）

　　格林德伯恩是一个私人庄园，距离萨塞克斯郡雷威斯（Lewes）不远，每年夏天都会举办歌剧节。格林德伯恩还有一家小型画廊，在此展出应邀为歌剧节作画的艺术家作品。1995年，我是受邀艺术家之一，这意味着我可以在乐团排练期间坐在乐池里描绘交响乐团排练的情景。我的画架就是乐谱架，乐谱灯是我唯一可用的光源。尽管灯光照明不足，但整个体验实际上无比愉快，十分动人。

　　由于乐团排练的时间很短，我觉得自己应该尽可能多地画不同视角的不同场景。结果，我只画了三张半成品，这幅画就是其中之一。后来，我还有机会聆听该乐团的整场演出，但很遗憾我不能在现场作画，只能满足于用铅笔完成一些速写草图。后来我也利用当时速写的多张铅笔草图创作了一些绘画作品。

第三章

绘画材料

随便翻阅一本艺术杂志，你就会发现市面上不断有新的画笔、颜料和画纸出现，但我已经拥有一套适合自己的画材和画具，觉得自己近期内不会在这方面做出太大的改变。所以，就绘画材料而言，我跟一位好友——澳大利亚水彩画家鲍勃·韦德（Bob Wade）——的意见相左，他建议定期彻底检查画材和画具："对画材或画具过于自信是危险的。你会

开始把一切看成理所当然的事情，而这通常会阻挠你的创意思考。"* 我个人认为，眼前绘画主题令我遇到的种种问题足以不让我过度自信。

最近，一位买得起最优质画材的画家说，他发现正是由于价格昂贵的画纸和画具会"阻碍发展"，所以他刻意寻找更加便宜的画笔、画纸和颜料。我理解他的意思，不过我个人觉得如果自己对画材有足够的信心，作画时就会感觉更加轻松自在，这就是为何我总是购买自己财力许可范围内品质最佳的画材。我的画笔更是如此，除了用于渲染较大尺寸作品的一支大号平头笔以及在有色纸上作画时用的一支日本粗硬毛笔，我的所有画笔都是温莎·牛顿7系列（Winsor & Newton Series 7）。

这些画笔价格并不便宜，但绝对物超所值，因为它们吸水性能超强，而且就算是大号画笔（10号或11号）也能聚拢出尖细的笔锋，让我不必费力更换画笔就能描绘出细节内容。作画速度对我来说十分重要，这些画笔让我能够流畅地运用水彩颜料，也适合我在不同色块之间来回穿插作画的习惯。画笔使用一段时日后，要是笔锋变钝无法聚锋，我就拿这些笔来涂画天空或渲染其他大面积的画面区域。以我的经验来说，只有质量上佳的貂毛笔具有这样的灵活性。有时，画材商会邀请我试用较为便宜的画笔，可是我从未在其中找到合适的替代画笔。而且照我的习惯，要清理画笔上的多余水分时，不是用抹布擦除，而是轻轻地甩动画笔把水分甩掉（要是我在室内作画时，旧报纸就派上了大用场）。似乎用人造毛画笔和合成鬃毛笔无法做到这一点。

我一直使用专家级管装颜料。我也发现专家级颜料虽然价格较为昂贵，但绝对物有所值。我会在色彩选择的章节详细讨论我的调色方案，所以在此先尽可能简短地说明一下。通常我喜欢比较透明的颜料，正如我在别处提过，透明度是水彩魅力的关键之一。正因为如此，我会用生赭色而不是土黄色，因为土黄色比较不透明。由于颜料制作技术的进步，现在我并未发现这两种颜色存在太大的差异。另外，我从来没用过中国白，因为我总觉得这个颜色画起来显得疲软无力，当然也有需要用到白色颜料的时候，那时我会往纯净的水彩颜料中添加白色水粉颜料。我早就打破了不能在水彩画中使用水粉颜料的偏见，而且本书中收录的一些画作就是用水彩和水粉颜料的混色进行润饰的。

我的调色盘是罗伯森公司（Roberson）出品的一种折叠调色盘，已经用了30多年。这种调色盘的特色是带有用于调配色彩的蛋形凹格，我从未在其他地方见过同样的调色盘。遗憾的是，现在这种调色盘已经停产。不过，我有个学生很有生意头脑，已经开始着手生产类似款式的调色盘，据说他还计划进行大规模的生产。我在画花卉和衣服上的明亮色调时，偶尔需要增加调色盘中的色彩，这时就会用上一块手工制作的调色盘，里面有一些特殊色彩，可以和原来那个调色盘一起使用。另外，我把水粉颜料放在凹格较浅的调色盘上，需要较不透明的色调时，就将水粉颜料跟颜色相近的透明水彩颜料一起调配。不论如何，我从不介意调色盘颜料格里的颜料愈堆愈高；一旦颜料变得很硬或者没有空间挤入新颜料时，我就会把旧颜料抠掉。

* 鲍勃·韦德，《画出象外之意》（*Painting More than the Eye can See*），北光出版社（North Light Books），1989年，第37页。

对页图
《园中阴影》（*Garden Shadows*）

水彩和水粉画，18×24英寸（约45×60厘米）

目前我最常使用三种纸张，几乎没用过之外的了。使用half-imperial尺寸［15×22英寸（约38×55厘米）］的画纸时，我通常使用阿诗牌（Arches）140lb（300g）粗纹纸，并将画纸水裱防止起皱。现在，我的画作尺寸大多是10×14英寸（约25×35厘米），所以我用阿诗牌或Lanaquarelle牌的Goldline系列90lb（185g）四边封胶粗纹水彩本。更轻更薄的纸张往往吸色能力较低，因此纸张的颜色显得更加鲜艳。与之相对，我的大部分花卉作品都画在康颂（Canson）光面有色纸上，没有经过水裱，而是用纸胶带直接将画纸粘贴在画板上完成的。

我作画多年，其间换过不少品牌的画纸。20世纪70年代后期之前，我都用博更福（Bockingford）水彩纸作画。这种画纸价格便宜，显色效果好，无须水裱，而且我非常景仰的画家韦森就专门使用这种画纸。不过这种纸质地光滑，因此

我开始试用其他纸面纹理较粗、价格更为昂贵的欧洲大陆出品的画纸，比如法布里亚诺牌（Fabriano）和阿诗牌画纸。当时我用的那种法布里亚诺水彩纸的质地和固色能力都很优异，但因为它很难水裱、易起皱，所以我不得不放弃使用它（可能是我当时的处理方法不当，因为现在这家公司的画纸并没有这种问题）。阿诗牌水彩纸很容易水裱，是我现在经常使用的画纸。不过，从原先一直使用博更福水彩纸到改用阿诗牌水彩纸，过程并不容易。阿诗牌水彩纸似乎很吸色，可是我连续画了几周，作品看起来色泽都过于黯淡，令我十分失望，直到后来我把颜料量添足，一切才逐渐改观。

大概就在我改用阿诗牌画纸的同时，我跟一位画家同行买了一大沓画纸，因为他有太多画纸用不完。那些画纸是战前时期制作精美的手工纸，可是纸面过于光滑，并不适合我的画风。多年来我一直把那些画纸束之高阁，直到我开始定

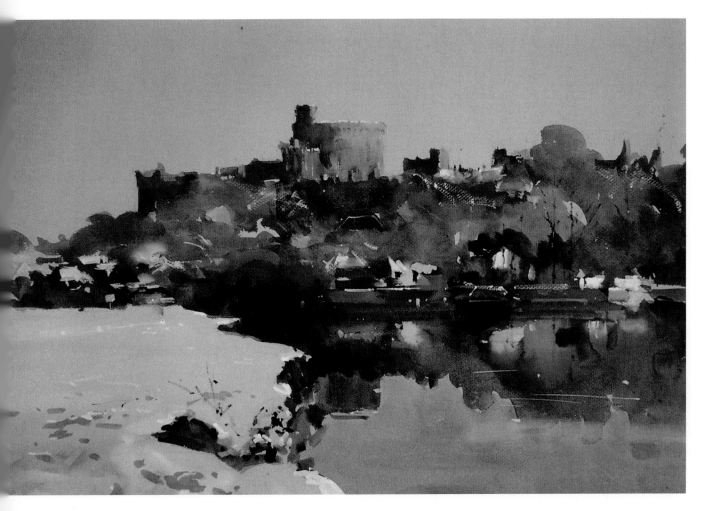

对页图
《银茶壶》(*The Silver Teapot*)

水彩和水粉画，19×24英寸（约48×60厘米）

　　改用质地较平滑的康颂画纸后，我才发现画玫瑰其实很容易。现在我画花卉习作时，大多使用康颂画纸。在这幅画里，花朵与茶壶和牛奶罐的相对位置最为重要，因为花瓶投射的阴影不仅有助于将这三个对象联系在一起，也在茶壶和牛奶罐的表面上产生了一些出色的光亮与阴影效果。我用白色水粉颜料以及白色水粉颜料和钴蓝（cobalt blue）透明水彩的混色表现亮部的高光效果。

　　我已经略去了大部分背景细节，以便将注意力聚焦于玫瑰和古董银器上。《初夏花开》（第24—25页）中的橱柜就是这样处理的，我没把它们画得清晰可辨，而是刻意地让它们消失在深蓝棕色的阴影里。花卉正后方墙上的那幅画有助于表现房间的景深效果，但不能让它与主题相抗衡，所以我用中性的蓝灰色和棕色来表现它。

上图
《温莎城堡》(*Windsor Castle*)

水彩和水粉画，19×24英寸（约48×60厘米）

　　这是在泰晤士河岸边的伊顿（Eton）画的，多年来这个角度的温莎城堡被印在饼干盒、巧克力盒和拼图游戏上，变得闻名遐迩。在刚刚下过一场雪的冬日清晨描绘温莎城堡的景致，让这个绘画主题多了一种难以言表的魅力。

　　处理这种静谧的景色时，最好不要使用太多种类的颜色。这幅画可以说是一幅棕色调的作品，大多使用熟褐和生赭，其他的色彩只需白色水粉颜料和一两笔翠绿色。因为画纸本身是黄褐色的，所以在颜料最为稀薄之处，纸张本身的色调会透露出来，赋予整幅画一种光亮感。我怀疑用纹理较粗的白色画纸无法获得同样画面效果，而且那样一做，整幅画的情感气氛当然也会截然不同。此外，我觉得在有色纸上用白色水粉颜料画枝条上的霜雪更加简单；相较而言，用纯白画纸处理这样的绘画题材时，则必须特别小心地为这些部位做留白处理，因此可能会减损画面的流畅感。

《威尼斯的市场摊位》（*Market Stalls, Venice*）

水彩画，13×20英寸（约33×50厘米）

期描绘花朵。在纹理较粗的纸上画花会让花瓣看起来有点锯齿状，事实证明这种表面光滑的画纸更适合描绘花朵，现在那沓画纸已经被我用得仅剩最后几张了。

不过，跟我较大尺寸的水彩画作一样，现在我大部分的花卉习作都使用康颂的有色纸。康颂有色纸纸面光滑，在这种画纸上移动颜料的作画体验截然不同：我用很便宜的画笔在光滑纸面上自如移动，但有时会过于顺手，以至于必须绘画较大尺寸画作才行。康颂有色纸的色彩大多不是很张扬，有灰蓝色、灰绿色和极浅的棕色等。纸张本身的色调就能营造出画面的气氛并增强色调和谐感（许多油画家和粉彩画家正是基于同样原因才事先打好底色，然后再作画）。

我用2B或2B以上笔芯较软的铅笔绘制草图和轮廓图，

用软橡皮擦除铅笔线条，因为硬橡皮可能会破坏有些纸张的表面。我的画架是可调节的金属画架，我总是站着作画，这样能让我拥有更大的活动空间。进行绘画演示期间，我盛放清水的容器常常令人瞩目，因为我拿孩童海边戏水时用的小桶当容器。我通常会把水装得满满当当，这样我就能准确判断画笔的吸水量。最后，如果有地方画错了，我会用一小块海绵补救一下出错的部分，此时海绵的功用就跟包了纸巾的手指一样。

这些年来，我尝试过也放弃过许多画材，例如留白胶、钢笔、淡水彩及粉笔。读过一本关于画家约瑟夫·透纳（Joseph Turner）水彩作品的书后，我尝试用过几次粉笔。我并不反对采用非纯水彩的绘画方法，毕竟这些方法都是为了表现多样

性效果。不过我个人更关注光影的变化，也十分乐于依据已经可靠的原理进行绘画创作。

不管是在室内创作还是在户外写生，我都使用同样的画材和画具。只要条件许可，我个人比较喜欢在自然光线下作画。在室内作画时，我用200瓦的灯泡作为光源。你可能已经想到，我既在画室里画画，也在户外写生。几乎所有画家都这样做，不过有些画家似乎很想隐瞒这个事实，因为印象派画家和后印象派画家认为在画室里作画或者根据照片作画在某种程度上是缺乏职业道德的做法。所以，这些画家嘴上说自己仅在户外写生，私下里也会在画室里创作。

以前我也相信印象派的那种论调，或者说我认为在画室完成的作品缺乏现场写生作品的即兴效果和真实感觉。因此，在长达约20年的时间里，我只在现场作画，回家后几乎不对画作进行任何更改。我做好了心理准备，要面对这种纯粹主义做法带来的所有不利条件，比如太阳爬过天穹时不停改变光影的形状，大货车刚好停在我要画的物体前方，作画时有孩童围观并问我画面右边那个大圆块画的是什么。

在20世纪70年代后期初次造访威尼斯之后，这一切发生了全然改变。当时我囊中羞涩，仅能负担跟夫人在威尼斯三日之行的旅费。我想旅行时间如此有限，最好把颜料留在家里，只带上速写本和相机就好了。我夫人想要好好欣赏威尼斯的风光，我这样做对她也公平一点儿。到了威尼斯，当地的光线和微妙的色彩让我目不暇接、惊艳不已。我画了许多张速写，也拍了很多照片，把它们作为我回国后的创作题材。第一次威尼斯之行确实赋予我很多灵感启发，虽然我用那些速写画和照片完成的画作并不比我当时在户外写生的画作出色，但是我第一次感觉到自己在画室里捕捉到了犹如现场作画时一模一样的气氛。

另一方面，我强烈建议任何一个渴望成为艺术家的人，在精通一定程度的基本技能之前，不要使用这些视觉辅助工具。出色的素描和绘画作品需要敏锐的观察力，而且除非学画者在户外作画并对着实物写生，否则这种敏锐的观察力是无法培养出来的。通过相机看事物的方式与肉眼观察不同，相机看到的是定格动作，会使立体事物变得平面化，而且缺乏观察经验的人可能无法辨别其中的差异。虽然在培养良好绘画技法的过程中，拒绝使用这些辅助工具是明智的做法，但如果将此奉为圭臬，坚持彻底摒弃视觉辅助工具，就并非合理之举了。当我读到专业画家声称自己从未使用过相机时，我总是惊讶不已，因为这群人其实最有能力扬长避短，能够克服相机的缺点，并且善用相机的优点。相反，他们却拒绝利用这些辅助工具，而把因之而来的种种不便当成长处来夸耀。

当然，谁都不希望别人认为自己无法在现场作画或者设计构图。但是这种敏感心理或许很快就会导致画家变得不够真诚，出现说一套做一套的情况。我可以肯定地说，利用相机的辅助，我能够更加自信地处理应对更有难度的构图。我不相信在此方面我有什么与众不同。而且我认为许多画家迟迟都没有处理更为有趣的题材，是因为他们被种种说法说服了，认为画室里完成的作品并不"真实"。谈到体验户外作画的乐趣，当然有很多值得提及的东西，但如果出于某种道德原因怕被人说三道四，而不敢使用视觉辅助工具或者不敢承认自己在画室里完成作品，这不禁让我觉得绘画的迷人之处被牺牲掉了，而它恰恰相当重要——那就是画家随时随地从心所欲进行绘画创作的自由。

第四章

绘画技法

微不足道的 "技法" 已经成为艺术界众说纷纭、意见不一的字眼。有人认为讨论绘画技法没有任何实际意义，也有人对这种看法满怀鄙视。美国画家菲利普·杰米森曾写道："如果你欣赏一位艺术家的完成作时，立即对作品的绘画技法啧啧称赞，或者纳闷作品是如何画就的，那么那幅画很有可能什么地方出错了。技法不应是刻意为之之物，而是自然发生之事。"*

我一直认为技法是画作吸引人之处的一个重要部分，不过也有可能是我的想法跟杰米森相左。我觉得有必要区分技巧、方法和风格，这三者一起组成了技法。通常，一开始画家会学习各种不同的技巧，然后这些技巧会融合成具有一致性的绘画方法，最后，当久经操练的方法为敏锐的观察而服务时，个人风格就形成了。当画家为了发展绘画技巧而牺牲观察技巧时，杰米森所看到的问题就会发生，结果是让画作呈现令人迷惑的个人癖好或者完全缺乏个人风格。只要我们承认这种情况可能会发生，那么了解画家的创作方法就是有道理的事情。

* 菲利普·杰米森，《用水彩捕捉自然之美》，Watson Guptill出版社，1980年，第40页。

速写草图

在整个绘画生涯中，我速写草图的方法一直保持不变，可是跟20多年前描绘人迹罕至的风景相比，如今的创作主题需要更为训练有素的起稿方式。在我早期创作的作品中，构图以树木为主，就算起稿的草图有些失误也无伤大雅。毕竟，谁会知道树干画得太粗，或者树木的倾斜方向有问题呢？（这就是为何在构图需要时，作画者可以大胆地添画树木。）相反，绘画如今我最喜欢的室内景物、建筑物或人物在其中扮演重要角色的场景时，就需要更加细致的观察力和更出色的素描技巧。

当然，只有确信自己准确描绘了绘画对象之后，你才可以决定去松散自由、随心写意地绘画它们。这样讲听起来似乎是多此一举，可事实是，很多从画风景转向画室内景物的人可能会忽略这一点，而且要做好它也不是能够一蹴而就的事情，大量练习是关键所在。在前一章中，我认为使用相机作为视觉参考工具也并非毫无用处，但出于进行速写练习的

对页图
《粉红色裙装》（**The Pink Costume**）

水彩画，14×10英寸（约35×25厘米）

《威尼斯巴洛克风格教堂内景》(*Baroque Church Interior, Venice*)

水彩画,14×20英寸(约35×50厘米)

　　将这个威尼斯风格的室内场景与《威尼斯教堂内景》(第19页)的室内场景进行比较是很有意思的事,因为这两幅画的处理手法和实际绘画过程截然不同。在之前的那幅画中,石雕的细节在阳光照射下大多消失不见。而这幅画与之相反,画中的建筑就是全部重要内容,比起前一幅画,这幅画需要更加细致准确的底稿。

　　我的立足点位于中间靠左的位置,但这幅画基本上仍采用了对称构图。两边的长椅和柱子引导视线沿着过道向上,移往尽头处光线照射的祭坛位置,此处大部分采用画纸留白的方式来表现。这些木制长椅看上去似乎密密无间隙,可能会分散注意力,我试着快速用干笔画法将它们分开,这样画纸底色会透露出来。左边长椅使用水平笔触,而右边长椅采用垂直笔触。

《沃菲尔德的树》（*Tree at Wallfield*）

水彩画, 14×20英寸（约35×50厘米）

　　这幅画是我20世纪70年代后期的作品, 它一定是我以树木为主题的最后的画作之一。沃菲尔德本身是我们当地艺术学院的附属建筑, 离我家只有步行一分钟的距离, 因此我能在这种大雪天里到此作画。这棵树大概是橡树, 枝条张牙舞爪, 样子有些悚人。现在回过头来看画中树枝扭曲的样子, 我还有点惊讶, 奇怪自己当时在决定描绘这棵树之前怎么没有先在脑子里把它修剪一番。毕竟, 画家可以不负责任、随意改变的东西不多, 树木是其中之一。从另一方面来看, 这幅画主要的趣味是在暗部画上尽可能多的浓重色彩, 让它跟白色雪地形成强烈对比。如果没有雪地, 这幅画的趣味性必定大减。

的，最好不要用相机，写生才是更好的做法。相机观看景的方式确实与肉眼有所不同，我认为在此阶段，学画者应训练自己的观察能力。而且，户外速写时遇到的实际问题户外写生绘画时也有所不同，画者务必多多操练。

你在为作品绘制铅笔草图时，最好专注于基础内容，即条、透视和比例。对我来说，要是用铅笔花费数小时辛辛苦苦描绘不同物体和表面的质感，最后上色时用颜料把铅笔全覆盖掉了，那么那样费力地画图似乎一点道理也没有。并不否认理解质感的重要性，但这是一个孰先孰后的问题。同样，如果把人物和车辆画得美妙生动，可是它们跟周建筑物的比例搭配失衡，那么把人物和车辆画得再棒也没用（这也是经常发生的一种状况）：这会让人觉得该建筑建造于发现铅垂线和圆周率之前，一点规律都不循。在具艺术中，不论如何简化表现景物或者采用印象主义风格表景物，让观者相信画面的真实性都至关重要。而这就是铅底稿之所以通常能决定画作成败的原因。

早年作画时，我画完素描稿后很少上色。可如今我总是不及想给底稿上色：现在绘制的所有素描稿，不论是简单速写研究图，还是跟画作尺寸相同的草图或实际的轮廓，都是完成作品的准备工作。

后续两页的图画是我在"非现场写生"演示绘画创作时常画的草图类型。这类图画仅仅为我的个人需要而作，我未打算展出它们。无论如何，我画素描和打稿时会保持流度，尽量一气呵成。我手握铅笔的后半部，这样可以让运笔更灵活。美国艺术家查尔斯·雷德（Charles Reid）教导学绘制底稿时让铅笔不离开纸面，用连贯的一笔完成整张稿。我还达不到那个水平，但我明白这可能是拓展手眼协能力和表现物体之间相互关系的好办法。

绘制素描和打稿时，我会不断地思考比例问题，考虑不同物体的大小，设法让画面显得流畅自如。比例上的错误，哪怕并不是特别显眼，也会分散观者的注意力。要是我画的比例错得离谱，我的确会擦掉重画，但是我并不介意在完成的作品上还留有铅笔记号，我认为它们是作品的组成部分。通常，我会避免使用直尺画线，因为过直的线条会不恰当地吸引目光。我偶尔会用丁字尺来确保某个重要部分表现水平或垂直效果。但整体来说，我相信，所需辅助工具越少，实际上绘画技法就越成熟。

我选择在画面上表现出来的细节内容的多少，其实取决于绘画主题和构图所处的环境。有时候，我花在打稿上的时间比上色时间更多，不过，如果是在现场写生，我就会尽可能简化底稿。我会把脸部特征当成非必要内容，我也不会给要上色的区域画阴影，因为这样，等上色来表现色调明暗时会分散我的注意力。无论出于什么原因，如光线改变等，我无法获得色调信息，那么我会在另一个本子上快速绘制铅笔草图，用排线法表现不同色调，将其与轮廓草图共同使用。在进行"非现场写生"绘画示范时，我总是用潦草勾画的铅笔草图作为参考，草图会附上关于色调和色彩的说明性文字。

如果时间充裕，我会在文字里细述一些画不出来的细节。我这样做是为了提示自己，在运笔时可以画什么和不能画什么，有时这种额外信息很有帮助。相反地，在画笔不需要指引的地方，我就很少使用铅笔印迹，甚至不用铅笔打稿，即使最后的画作可能需要相当精细的细节时，也是如此处理。在我的许多画作中，画笔被当成铅笔一样使用，不需要铅笔稿作为参考。在此，我指的是树叶、前景花朵和船上的桅杆。我很纳闷，有多少人会用铅笔把这些东西一一画出来，随后又在初次平涂时用色彩把它们覆盖起来？

顶图
《园中盛放的牡丹》（*Peony Time in The Garden*）

水彩和水粉画，24×19英寸（约60×48厘米）

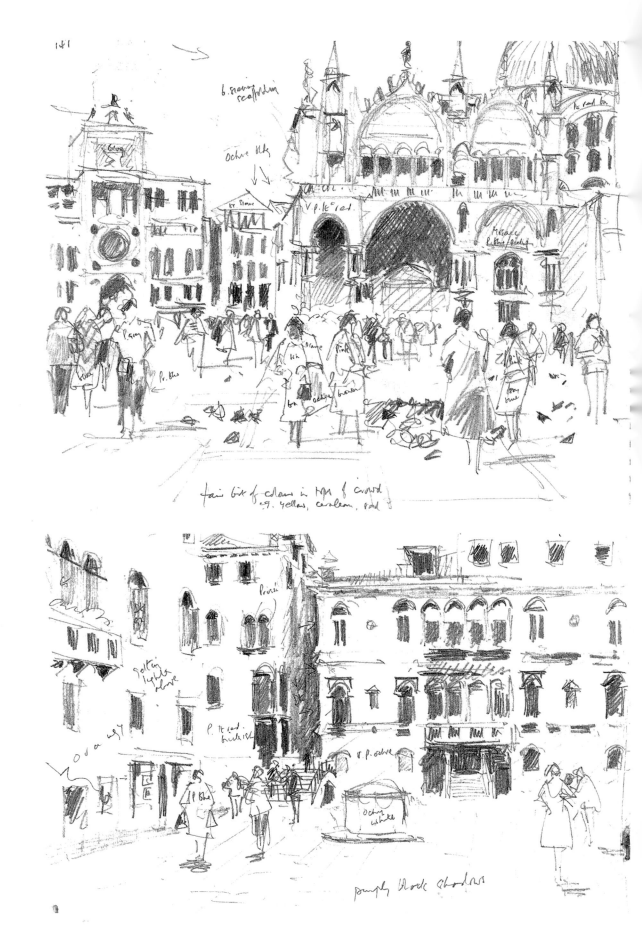

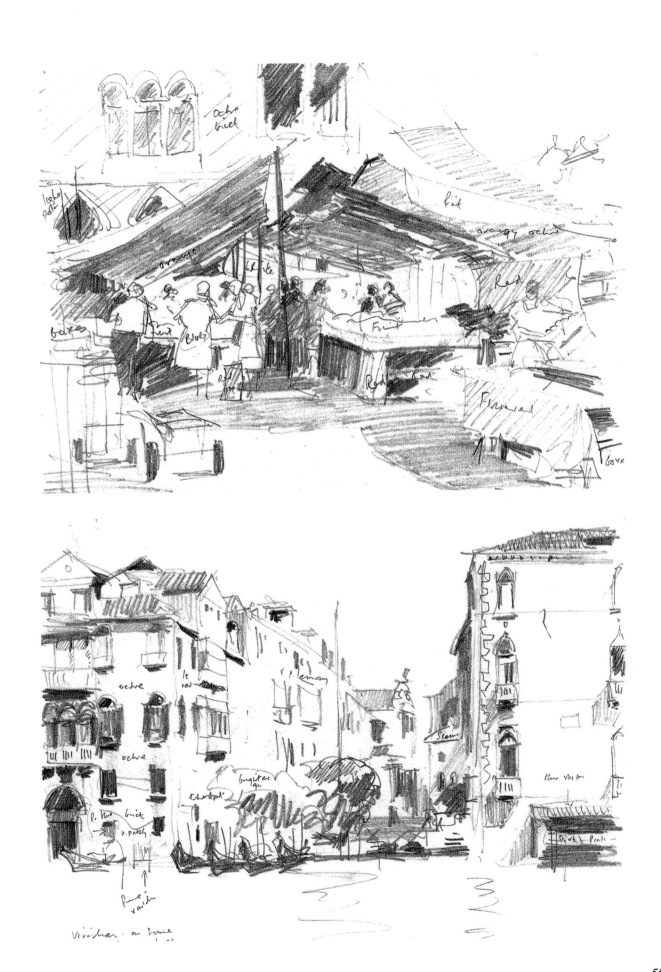

绘画

跟许多人一样，我只要把颜料涂抹到纸上，就能获得孩童般的满足感，画浓重色彩时更是如此。要是上一遍色之后，无须修改，没有过度处理，也不用擦除色彩，我就能完成一幅画，那样我会获得更大的乐趣。我不是说大家都应该这么画，只是这是我最喜欢的绘画方式，也能解释个人风格的形成原因。我知道其实很多人跟我有同样想法：许多艺术家似乎对那些耗费时日精雕细琢的作品最感到自豪，但对于非画家来说，同样的作品看起来却显得粗制滥造。

我很难形容自己实际作画的方式，幸好我也不太需要这样做，否则我会感觉很不自在。我总是站着作画，这或许是我跟别人比较不一样的地方。坐着画会限制我的绘画风格。基于同样的理由，我的握笔位置往往位于画笔的后半部，只有在需要勾画细部内容时，我的手才会往笔杆下方的位置移动。我知道这需要一定程度的自信，但这有助于表现笔触的

流畅性。在此，同样重要的是要一笔带过，将画笔拖过画纸表面，避免画出的色块显得斑驳不均。

我有什么诀窍吗？我觉得并没有什么诀窍，除非你把作画时的一些习惯当成诀窍，比如，用纸巾包住手指擦除一些重要位置的颜色，例如《黄色餐厅》（第57页）餐桌的法式抛光表面。每当我需要一种比较不透明的颜色，要在较暗的颜色上涂较浅的颜色，或是要轻弹一点颜料来打破深色色块形状时，就会在水彩颜料中调入水粉颜料。要是不这样做，我就单单使用水彩颜料了。我曾经模仿过透纳的风格，用过一两次粉笔，但很快就放弃了这种做法。我很少使用留白胶，如果我作画时用到海绵，通常意味着我犯下了离谱的错误！这类练习对有些人来说效果很好，但对我的绘画风格似乎没有什么帮助。要是我对表现质感更有兴趣，那么我肯定觉得它们有用。有些画家瞎摆弄多种技巧也获得了有趣的效果，不过我通常把他们称为善于表现质感的艺术家，而我本人更加关注光影和色彩。

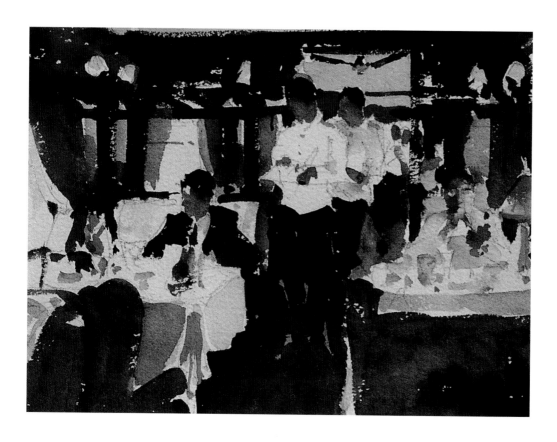

《餐车》
（*The Dining Car*）

水彩画，
9×13英寸（约23×33厘米）

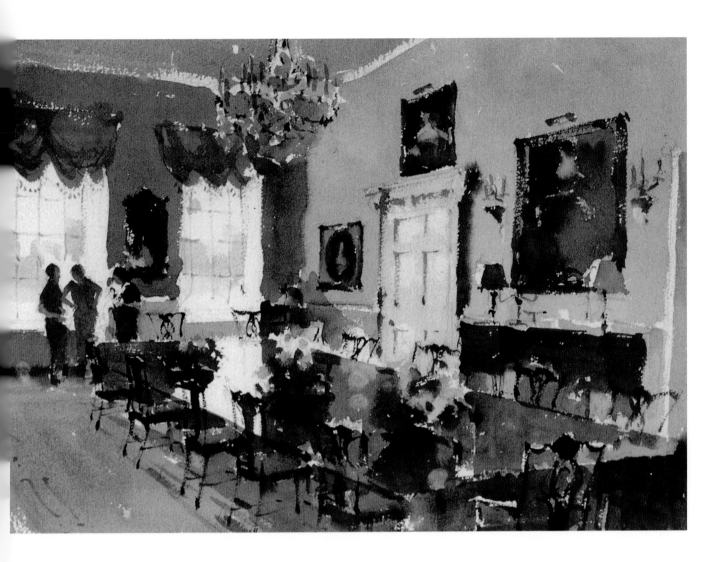

《黄色餐厅》(*The Yellow Dining Room*)

水彩画，14×20英寸（约35×50厘米）

　　这个富丽堂皇的房间是斯通伊斯顿公园（Ston Easton Park）的会议厅。斯通伊斯顿是一家位于西部的规模不大的高档宾馆。这幅画的构图比较复杂，需要仔细打稿，而且我必须承认这幅画的构图并不理想，比如画面左侧太空了。我本想在地毯上画点图案来充实一下，但后来觉得这样做只会让画面变得杂乱。

　　对我来说，墙上那些油画具有极大的吸引力，如同《菲利普斯庄园的餐厅》（第14—15页）那幅画一样。事实上，我绘画的许多主题会因为一些看似微不足道之处让我心生欢喜，比如某处泼洒的一点颜色、某处一片浓重的暗色阴影。正是这些微妙之处让我即使在作画期间比较寡淡、不太有趣的阶段中，也能保持创作热情。

在画面上，我一直会避免在不必要处画出"硬边线"，这可能也是上我的绘画课时学员们提得最多的问题。画水彩时，我们会不断在先前已经画好的色块边添画新的色块。如果先前画的色块已经干透，那随后涂画上去的色彩就无法与之融合，并产生可能会分散注意力的硬边线。不过如果原先涂画的色块依然潮湿，这时添画第二种色彩，两种色彩就能够融合起来，而我发现这种效果最为迷人。不仅如此，如果用穿插方式让不同色块彼此结合，画面的整体感觉会更好。（在炽热阳光下作画会让运用这种技法变得更加棘手，因为颜料画到纸上后几乎立刻就干透了，这样一定会形成硬边线。）

"融合色彩"技法的成败取决于画笔上所含的水分和颜料的分量是否相近。含水量不同的两个色块无法美妙地融入彼此，有时反而会产生花椰菜状的水渍。这种水渍有时可能会表现特定有用的效果，但通常只会让人为之光火、后悔莫及。这让我想到了自己最经常用到的一个小窍门：在盛水容器里装满清水。这样，你就可以测量画笔笔毛浸入水里的大致长度，借此估计画笔大概蘸取水分的量。我常常看到学生们在小小的水罐里装着半罐子脏水，而且还把水罐放在不方便取用的位置！

当然，不让色彩彼此融合也具有同等的重要性。我们并不希望把质地坚硬的物体画得看上去松松软软。可是，如果画家上色时没有等候底层色彩干透，就会出现这种情况。此时，没有什么快捷方式，你必须耐心等待。通常在你等待某个色块干透的同时，画面上往往有其他部分需要处理。我在画室作画时，偶尔会用吹风机吹干颜料来提高作画速度，不会因为需要等候过久而失去作画的流畅感。

我还有一个经常被人提及的特点，那就是我往往会给画纸上相当大面积的区域进行留白处理。通常，我这样做的目的是在画面上捕捉阳光灿烂的效果，不过这种做法也适用于其他情况。《粉红色裙装》（第49页）里的大面积留白区域，就能防止目光聚焦于附近可能干扰视线的细节内容，有助于表现坐姿人物的戏剧性效果。通常，如果能够抵制诱惑不用颜料去涂满画面，这样做都是值得的，画纸本身就很有吸引力。

虽然在等待色块干透的时候可以处理构图的其他部位，

不过我的上色方法并非完全随意。我总是先画背景，然后向前处理中景和前景，因为这样有助于表现画面逐渐往后退的景深感。除此之外，我就随心所欲，想画哪里就画哪里。通常我别无选择：人物、动物和车辆随时可能移动，我必须尽快将它们画到纸上。有些人好像有办法记住这些细节，随后再把它们补画出来，很遗憾我不是那种人。我也会在一开始就画出一些暗色调。从色调的角度来说，这样做很有道理，因为一开始就在白纸上画入色彩最深的暗部能迅速确定整个画面的色调范围。就我个人的情况来说，这也是获得即时满足感的一种方法。我喜欢画上浓厚丰富的颜料，可是我不喜欢长久等候。这跟我处理色彩的方法大致相同。如果某个主题有一些亮色调，我至少会在开始时画出其中的一些色调。如果连续一个多小时我画的都是没有太大明暗对比的浅色，那我就会担心自己失去兴趣而热情减退。

大多数时候，我一作画就会告诉自己："用色要大胆。"我并不是想让所有作品都表现强烈的对比和生动的色彩，只是意识到如果不这样自我提醒，画作会很容易变得无趣。实际上，这意味着作画时我必须避免将颜色画得太浅。缺乏经验的画家往往过度稀释所用颜料，因为他们害怕把颜色画得过于花哨，或者担心在涂画重要色块时用光了颜料，而无法再次调出跟先前一模一样的颜色。

遇到这样的障碍是可以理解的，但要把颜色画得够浓却相当不容易。首先，在第一次涂画的图层干燥之后，大多数颜料的色彩都比预期的要浅很多。要是把颜色画得过浓，之后总能用清水或海绵将颜色弄浅。而且，如果第二种颜色与第一种颜色不同，这也不是坏事。水彩有一种调和不同色彩的好本领。细微差异表现出来得越多，成品效果就越微妙多样。

还有那么一两种实用的效果，只能用添加少量水或根本不加水的颜料来表现，因为颜料浓度一高，就会留在纸张表面的凸起处形成断裂的小块。正因为如此，我几乎总是用最浓的颜料将画笔快速滑过，形成一种不连贯的线条，来表现桅杆和电线杆这类物体。如果我画得过于小心翼翼或者在颜料里加水去画，这些线条看起来就会太厚实。树木的画法也一样。如果没有采用这种干笔画法，《尼斯内格雷斯科酒店》（第63页）这幅画里的棕榈树看起来就会像是纸板剪出

《绘画演示》（*The Demonstration*）

水彩画，13×9英寸（约33×23厘米）

　　这幅非正式的肖像画是直视着光源画成的，因此整个画面更具戏剧性。当人物形成这种剪影时，准确画出人物形状就十分重要，因为没有其他的身体细节能够帮助观者判断每个人在做什么。为了画得准确，你必须注意光线照射到每个人物身上的样子。此处，光线从大框格窗户照进来，照亮右边人物的左侧、左边人物的右侧以及绘画演示者的双肩。结果，绘画演示者的肩膀完全消失了，头部成了用暗色画出的小新月形状。前景是刻意以潦草方式表现出来的。光线也照到了看上去不起眼的塑料椅子上，并将视线带回到画面中间的四位人物身上。

《具有殖民时期特色的家具》（*Colonial Furniture*）

水彩画，10×14英寸（约25×35厘米）

　　这个雅致的餐厅是美国知名水彩画家查尔斯·雷德家的。我跟夫人待在新泽西州时，发现雷德就住在康涅狄格州，我们开车就可以去拜访他。多年来，我购买了雷德撰写的好几本书，我很高兴他邀请我们去拜访他。这幅画是我回到英国后完成的。

　　这幅画本身说明了纸张留白确实能表现明亮的光线。在这种情况下，你必须忘记地板是棕色的，而要把注意力集中于阳光在地板上发挥的影响。在地面上画几根淡淡的线条做暗示，我们就知道它是地板了。

　　要以迅速准确的笔触画出受到阳光照射的窗框，窗帘也是一样，迅速画出不连贯的线条来将它表示出来。

　　我原本想让远处墙边两张餐椅的顶端不跟窗户底部相接。但是，如果改变餐椅或窗户的位置，就必须改变窗户和家具的比例，然而一开始就是窗户和家具让这个房间看起来特别有意思的，所以我最终选择保持原状。

来的形状。

显然，这种技法仅适合粗纹纸。过去十年来，我一直用阿诗牌的粗纹纸和康颂滑面有色纸（主要用于但并不限于创作花卉作品）。使用康颂滑面有色纸时，我不得不采取一种稍显不同的做法。我用的画笔是一种价格便宜的日本粗毛笔，它的笔锋吐墨顺畅，但无法聚锋到我创作其他水彩作品时所需的针尖状大小。不过，这一点也不成问题，因为我的花卉作品通常篇幅较大，往往接近imperial尺寸［22×30英寸（约55×75厘米）］，我得快速涂绘大面积区域。我不太记得自己开始使用粗硬毛笔的原因，但我认为原因可能是我觉得水粉颜料会损坏昂贵的貂毛笔吧。当然，这感觉并不符合逻辑。

使用有色纸的另一个不同之处是我会更多使用白色水粉颜料，必要时会将它跟水彩调和起来。不透明的水粉颜料让我能在暗部上方表现亮部，这对表现花卉构图中的浅色花朵来说是个显著优势。当背景有颜色时，如果要表现各种不同高光效果，那水粉颜料更是不可或缺。（我说水粉颜料是不透明颜料，是因为跟水彩颜料相比，它的确不透明。但如果将其稀释，可以形成一种独特的半透明效果。我发现这种效果特别适合一个特定的绘画主题，那就是窗帘！）

《大欧姆电车》（*The Great Orme Tram*）

水彩画，10×14英寸（约25×35厘米）

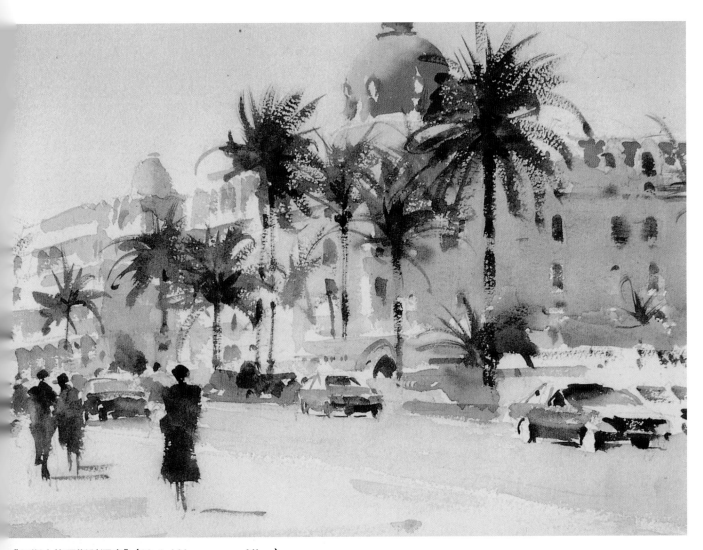

《尼斯内格雷斯科酒店》（*Hotel Negresco, Nice*）

水彩画，10×14英寸（约25×35厘米）

　　使用有色纸迫使我调整自己的绘画技法，这种调整跟第一章和第二章中提及的改变题材的情况不同，不过，只要我没有进一步改变基本的画材，我就无法预见自己的技法在未来几年会有什么大幅变动。或许，明天我就会遇到一场愉快的意外，让我开始采用不同的绘画方法，或者我从别人的作品中发现了一种高效的颜料处理方法，而我自己想要尝试它。这些不确定性正是水彩画的乐趣之一。

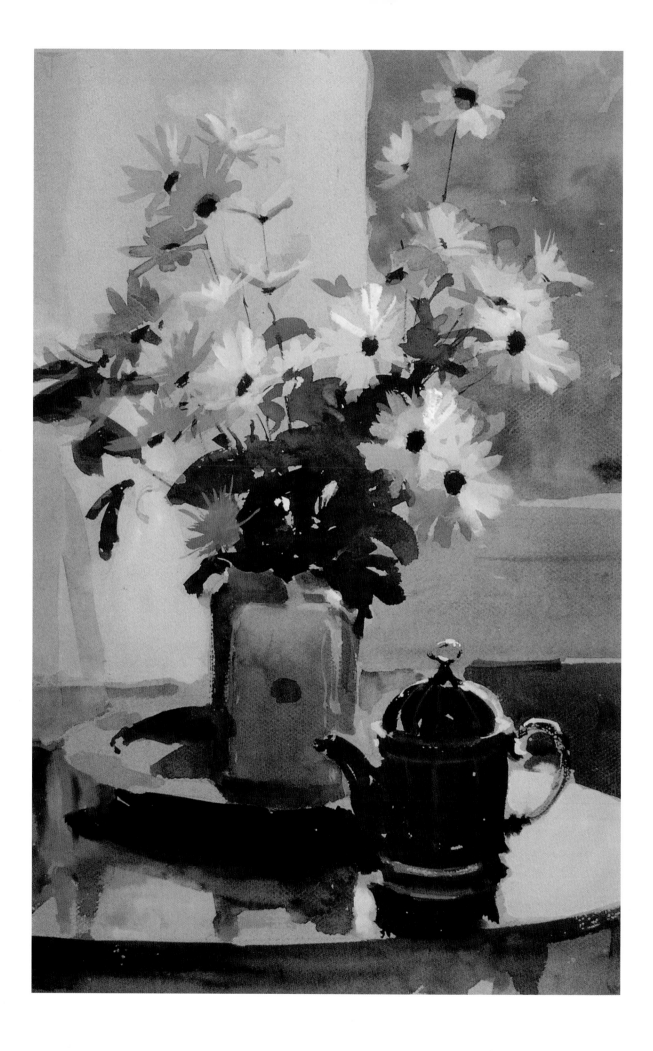

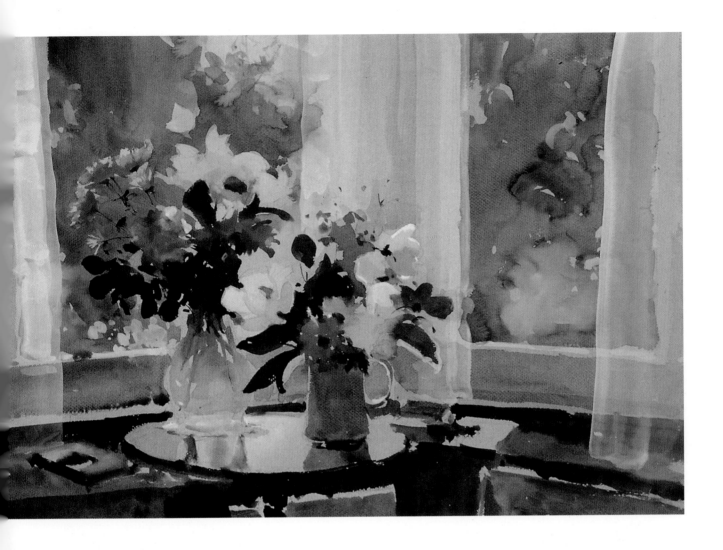

对页图
《斯托海德茶壶》(*The Stourhead Teapot*)

水彩和水粉画, 24×19英寸 (约60×48厘米)

斯托海德花园位于威尔特郡, 是英国国民信托地的财产, 画中的茶壶是在这儿购买的。茶壶本身是阿波罗神庙的样子, 这座神庙是点缀斯托海德花园的多座神庙之一。茶壶实际上色彩缤纷, 有绿色、紫色和金色, 但因为画的是茶壶剪影, 所以看不出这些色彩。再次提醒一下, 你应该描绘眼前真实所见而非心中所知。

茶壶嘴跟后边的方形花瓶有重叠, 这样的处理很重要。如果花瓶和茶壶之间没有重叠之处, 构图会显得向边缘分散开去。如果茶壶嘴朝向外边而不是里边, 也会出现同样情况。

除了容器的趣味性形状, 这幅画的另一个迷人之处在于锃亮桌面的反光。为了获得这种效果, 我在颜料中添加了大量水分, 并允许浅色和深色彼此融合起来。

上图
《粉红色牡丹和白色牡丹》(*Pink and White Peonies*)

水彩和水粉画, 20×27英寸 (约50×68厘米)

我总是在初夏时节画牡丹。在这幅画里, 我还画了一些从当地花店买来的粉红色菊花 (我画的花大多是自家花园里栽种的)。

跟我大部分的花卉作品一样, 这幅画也画在有色纸上, 而且尺寸相当大。我用一支日本粗硬毛笔快速涂绘大面积区域, 并省略了外围细节内容。我用大量水稀释了灰色和绿色, 作画时让它们相互融合, 来表现窗外的树木和灌木丛。

画好背景后, 我用稀薄的水粉颜料添画窗纱, 这种颜料最适合表现这种半透明材质。前景中的两张画布在构图中各有其用, 它们衬托出凸窗的斜度, 并将观众视线引到桌上摆放的两盆牡丹上。

第五章

构图

我越是思考图画吸引观众的方式，如题材、素描、色彩明度、色彩感觉等等，就越认识到所有这些要素的总和就是构图。我认为构图指形状、色调以及色彩的安排，有着引导观者视线的功能，使其在画面上四处移动。实际上，像色彩感觉这种东西本身就是构图问题：就绘画术语而言，色彩只能通过跟相邻色彩的关系产生吸引力。有些人强调构图的重要性高于一切，我完全赞成他们的观点：出色的构图应该能弥补掉色调和色彩等其他要素的不足。

那么如何分辨构图的好坏呢？有些人可能会认为我们无法分辨，认为构图跟视觉艺术中的其他任何事物一样，都只是主观看法。这当然没错，构图是吸引注意力还是分散注意力，往往只有微妙的一线之别，每位画家都要冒着跨越这条线的危险来寻觅有趣的构图。尽管如此，对于一幅画的构图是好还是不好，大家似乎已经达成许多共识。无疑，有些画家比其他画家更擅长构图或对构图更有感觉。构图通常都关乎本能。正如肯·霍华德（Ken Howard）最近所说的那样："构图这个问题不是坐下来思考，而是本能地感觉某样东西是对的，然后把它放进画面里；而把某样东西放进画面里后，又本能地感觉到那样做完全错误，因此就移除那样东西。"*

先不论构图是不是本能，我们还是可以通过各种方式来提升自己的构图感觉。在教授绘画课程时，学生要我评论他们的作品，最后往往会讨论到构图。因为不管所讨论的画作风格如何或绘画能力如何，所有一切都跟构图息息相关。有些人永远学不会如何流畅自如地运笔，但这不影响他们创造令人满意的完美构图。

构图这件事，要从寻觅绘画主题开始。不过构图并不止步于此：许多画家确定好主题之后还是会继续构图，并巧妙处理眼前所见的景象。实际上，我读过的大部分教学书籍都提出过建议，让大家出于构图上的考虑而改变眼前所见的景象；还有一两本书更进一步，鼓励画家把他们眼中所见的景象当成画作的起点，在上面自由发挥。鲍勃·韦德的著作《画出象外之意》（北光出版社，1989年）就是个出色的范例。在书中，韦德演示了如何借助艺术想象力让某些景象彻底改观。他将这种想象能力称为"预见力"（visioneering），显然这种做法能为他所用。

但是，你必须富有经验和创意才能懂得巧妙处理眼前景物，明白如何去芜存菁。举个最明显的例子来说，要想把昏暗的景色画成阳光明媚的样子，你必须确切了解阳光对你眼前所见的色彩和色调关系产生的影响，你也必须了解哪里会出现阴影、阴影的形状、阴影的浓淡程度，以及阴影穿越不同表面和物体的方式。这一切都极为困难，只要一个最细微的错误，就会让整个构图显得不和谐。

因此，我避免像有些人那样"设计"画面，我对描绘自

* 迈克尔·斯彭德（Miachael Spender），《肯·霍华德作品集》（*The Paintings of Ken Howard*），David & Charles出版社，1992年，第54页。

《驶出金斯韦尔》（*Leaving Kingswear*）

水彩画，10×14英寸（约25×35厘米）

　　我发现要发挥想象力把我自己无法看到的东西画出来，实在太难了，我也很少因为构图的缘故对眼前所见做大幅度改动。不过，在这幅画里，我把夏日景象画出了看似冬日雪景的样子。我用"看似"一词是因为我并没有费力画出真正的雪景。相反地，我只是给画纸上可能是绿色的地方大量留白，这样就能更加凸显（大西部铁路的）火车头和车厢的迷人色彩。否则，就像我先前说过的，火车头和车厢可能淹没在夏日绿色中，变得毫不起眼。我发现绿色是一种无处不在的色彩。这也是我近年来不再绘画纯粹风景画的原因之一。

　　我十分小心地描绘后边山坡上鳞次栉比、挤挤挨挨的房屋，然后随意泼洒出一系列的亮色和暗色，这部分画面同样要避免跟火车形成冲突。注意观察引擎火车头喷出的蒸汽打断山坡线条的样子。

己没能亲眼看见的东西缺乏信心。相反，我描绘自己眼前所见（我喜欢这样说）。也正因如此，举个例子来说，我在画面里会保留汽车和道路标志，尽管在现实生活中这些东西看起来并无引人之处。不过，在现实生活中那些看起来很丑陋的东西，在画作中不一定显得丑陋，而且这些细节有时会对构图有帮助。所以对我来说，选择一个绘画主题和为一幅画设计构图是同一回事，而且我觉得自己在寻找合适的主题上花的时间还要多一些。只有描绘鲜花和静物时，我才有办法对构图进行设计，因为此时我完全可以决定要画哪几种花，摆放哪些器皿，选择哪种背景，以及在一天当中什么时段作画。

这并不意味着我从未发挥艺术家天马行空的想象力我会发挥想象力，不过我必须确定这样做利大于弊，获得好处足以弥补可能引发的不妥之处。举例来说，在《驶出斯韦尔》（第67页）这幅画里，为了获得更加强烈的色彩对效果，我把晴朗的景色画成了雪景。

在《红色电车》（下图）这幅画中，一辆普通的四轮车画得像是一辆有轨电车，这样我就可以添画电车轨道和架的电线，有利于引入视线，将构图中的各个部分连接起来。

提到视线，我们就触及了构图的核心所在，因为在选绘画主题或者设计图画的构图安排时，你应该不断注意者的视线及其停驻点。在下面的描述中，我将展示几种

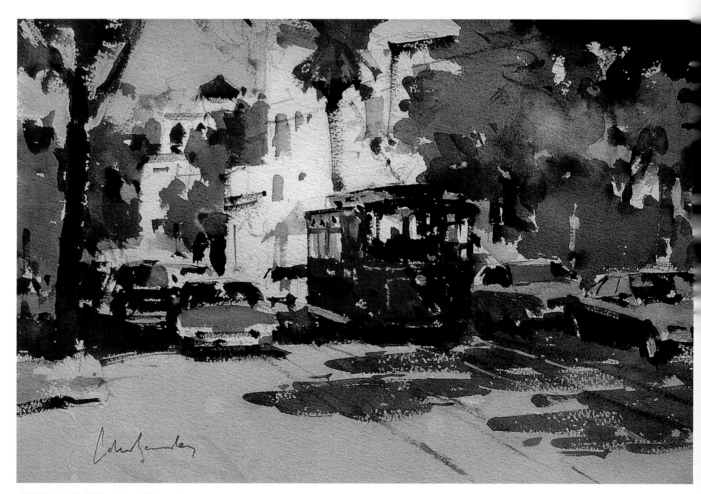

《红色电车》（*The Red Tram*）

水彩画，10×14英寸（约25×35厘米）

《夕阳中的红帆船》(*Red Sail In The Sunset*)

水彩和水粉画,10×14英寸(约25×35厘米)

　　这幅小画主要与构图有关。起初,我很想把红色帆船放在画面正中的位置,因为红色帆船当然是人们目光的焦点。然而,它正在从右往左缓慢行进,要是把它放在画面正中的位置,就会把观众视线带到画面左侧,那样就会是个败笔。因此,我把帆船画在稍微偏右的位置。

　　康颂的蓝绿色纸让我可以简化许多东西。这种纸的颜色跟我想要的那种码头水面的颜色非常接近,我只用薄涂水彩就能表现出码头水面,而且这样处理又能跟水粉颜料厚涂的白色亮部产生一种微妙的肌理对比效果,十分有表现力。这种纸的色调也让帆船的红色变暗并变得柔和,否则对于这种宁静悠闲的黄昏小景来说,帆船本身的亮红色会显得过于抢眼,缺乏和谐感。

《海绿色靠垫》（*The Sea-Green Cushion*）

水彩和水粉画，10×14英寸（约25×35厘米）

法，告诉大家如何确保观者的视线永远不会停留在不该停留之处。

我喜欢描绘那种生动的景色，观者的视线总有可能会离开画面，因为视线无可避免地会随着线条移动。这就是我很少把人物、车辆或动物画在画面旁边越过视线的原因之一：要是那样画，观众的视线会被带到画面旁边。所以，越是把人物、车辆或动物画得朝向前面，观者的视线就越不会游离出画面。另一个好办法是让所描绘的物体显得往画面中央移动。《夕阳中的红帆船》（第69页）里的帆船被画在稍微偏右的位置，因为船正从右向左行驶，如果把它放在更朝左的位置，就会把视线从画面左侧拖到画面之外。

在《海绿色靠垫》（上图）这幅画里，我夫人坐在画面偏左的位置，所以为了构图的平衡，让她的头部转向右边就

很重要。同样地，在《小骑手》（第71页）这幅画里，左右两侧的人物都看向画面的里面，而观者跟随他们的视线就会停留在图画中央的驴上。这些人肯定是骑驴的小骑手们的父母，所以他们当然会一直注视着自家小孩。但要是不论何故他们一直望向别处的话，我一定也得把他们画成转头看向自己孩子的样子。如果侧边的人物看向画面之外的话，那样从构图的角度来看，画面就出了大问题。

大多数景色都有明确的前景，用来将视线引入画面，因此前景的处理非常重要。这一方面并没有什么硬性规定，空空荡荡的前景跟内容繁复的前景会一样有效。延伸到画面底部的道路是表现空荡荡的前景最为常见的形式之一，在这里可以灵活调整笔触的方向，来确保视线不会偏离主要趣味中心。我常在前景中用画笔泼洒一两下颜料，表面看来这些

《小骑手》（*Young Riders*）

水彩画，14×20英寸（约35×50厘米）

　　跟《夕阳中的红帆船》（第69页）一样，这幅描绘韦茅斯海滩骑驴者的画作有着简单的构图元素。整个画面上排列着众多人物，可能会让观者无法决定哪些人物最为重要。在这种情况下，骑手本身就是焦点所在，所以我要确保外围人物的目光都转向画面中心，防止观者的视线偏离焦点。现在我已经记不清了，不过我想当时的真实情况应该就是这样：左右两侧的人物想必是小骑手们的家长，所以他们会密切注意自家孩子。

　　我在前景中点画了几笔颜料来表示驴子走过的脚印等痕迹。这几个笔触很重要，说明我们看到的是沙地，而不是黄褐色的纸板。不过，一定要避免在画面上表现出波尔卡圆点般的花纹效果，因此点画的颜料应表现多样化效果：大小、形状、方向和色彩强度上各不相同。

印迹并无意义，但实际上它们可以用作额外的视线引导。

描绘室内景物时，我经常在前景处画件家具，让其一半位于画面之内，一半位于画面之外，例如《面谈》（第74—75页）里的圆桌、《粉红色牡丹和白色牡丹》（第65页）中的画框等等。要是我把这些东西完完整整地画出来，那么构图就会显得过于整齐而不自然，也无法有效地引导视线在画面上移动。

由于目光会自然而然地跟着动态线条移动，画家如果在图画中画出人物、动物和车辆，就更有利于将观者的目光引向画作的焦点。静物和无人居住之地的风景画则需要更加细致的策划安排，因为这类景物缺乏引导观者视线的固有标志物。

即使静止不动，人物也是有用的，也能够引导视线。在《周日午后》（第76页）这幅画里，对于前景位置中的五位女士，我画的时候用色尽可能浅，让她们不那么引人注目，这样才能将观者的注意力聚焦于露天音乐台。不过这五位女士也起了作用，她们引导观者的目光横向移过整个公园。《白金汉宫前的黄水仙》（第77页）这幅画也用到类似手法。不论是面对右侧的游客，还是从高处垂下的枝丫，都能让观者的视线在画面上横向移动，看向另一边的门柱和维多利亚纪念碑。当时最吸引我的是这些特征，而不是白金汉宫建筑正面的景象。我用"手法"一词来形容，并不是说我故意设计安排了这些人物的位置。实际上，现在我以讨论构图的目的重新审视这些图画时，我才明白这些细节在构图上能发挥重要作

《骑驴》（*DONKEY RIDE*）

水彩画，10×14英寸（约25×35厘米）

《布拉格旧城广场的马车》（*Carriage in the Old Square, Prague*）

水彩画，10×14英寸（约25×35厘米）

　　在此，出于构图的原因，我做了几处小小的改动。实景中有两辆马车，后面的那辆马车乍看之下并不明显，但是拉那辆车的马匹身躯庞大，要是按照原来的尺寸画出来，就会与其他景物失去平衡。因此，我把第一辆马车上的驾车人画在后面那匹高头大马的前面，让后面那匹马消失在暗色块中（第二辆马车的驾车人身穿白色上衣，跟背后的浓重暗色形成对比，是这个绘画主题中引人注目的要点之一）。我在右边加上几个人，主要是为了平衡画面，而前景中使用的绘画笔触遵循了线条透视原理。这样做总是有助于将视线引入画面。

　　背景中的主要建筑物沐浴着阳光。为了表现这种景象，我将大部分画纸做留白处理并省略了对建筑物细节的描绘。尤其是窗户，尽管我之前小心翼翼地用铅笔把它勾画了出来，随后上色时却仅对其做了简单表现。就算你在上色阶段时才决定不画这些细节，但在用铅笔勾画绘画主题的轮廓图时，把这些细节都画出来是不会错的。

《面谈》（*Tête-À-Tête*）

水彩画，
10×14英寸（约25×35厘米）

上图
《周日午后》（*Sunday Afternoon*）

水彩和水粉画，18×23英寸（约45×58厘米）

　　这是尼斯公园里的繁忙景象，有很多方法可以处理这个场景。举例来说，我可以省略前景中坐着的五位女士，好让观者的注意力集中在中景的露天音乐台上。出于同样原因，我也可以用中间色调描绘背景中的树木。最后，我认为只要注意不把前景人物画得过于引人注目，她们就有利于将观者的视线引入画面，而且树木本身的丰富暗色也具有足够的吸引力。在完成图中，我画出了众多的人物和丰富的色彩，而乐团几乎消失不见了！

　　水粉颜料或水彩与水粉颜料的混合色用于画面多处：前景中的折叠椅、露天音乐台的柱子和栏杆以及乐队成员。我还通过在这里点一下，在那里画一撇，来表示头部和衬衫的正面。

对页图
《白金汉宫前的黄水仙》
（*Daffodils at Buckingham Palace*）

水彩画，10×14英寸（约25×35厘米）

　　低垂的太阳、光秃秃的枝丫、披着围巾的人们和黄水仙，全都显示出寒冷明亮的春日景象。不过这些还不足以让人立即明白此处究竟是哪里（因此有了这个图画标题），因为我感兴趣的不是白金汉宫本身（所以我对其进行了简化表现），而是维多利亚纪念碑、门柱和站在栏杆处的人。所有的光线与动作都集中在这里，而树枝和前景人物也都将视线引至此处。

　　维多利亚纪念碑主要是用画纸留白的方法表现的，但我小心地处理了雕像头部与肩膀的轮廓。如果在此没有用精确的笔触进行描绘，观者就无法知道受光线照射的大理石实际上是一个坐姿人像。可惜的是，维多利亚头部上方的基座刚好与白金汉宫的屋顶齐平，不过这是小问题。

用。正如霍华德所言，构图这个问题关乎本能。

　　我也注意不让视线落在偏离趣味中心的位置上。我曾说过，我喜欢城市景观胜过纯风景，然而城市景观棱角分明的样子会分散观者的注意力。直线在城市景观中极为常见，又特别引人注目，而在纯风景中则相当罕见［俗话说"自然界容不下直线"（Nature abhors a straight line），在此，这种说法也说得通］。这就是我作画时从不用直尺的原因。我习惯采用湿画法，让颜料依然湿润的不同色块自然融合起来，可以很好地避免出现硬边线。我也不会画出建筑物与地面交会的地方。如果把建筑物与地面的交会处画出来，反而无法让观者的视线停留在建筑物的大块面上（此处才是画面趣味性所在），而是把注意力拉向底部的那条直线。为了解决这个问题，我只要让墙面（或窗户）的颜色变淡，让观者自行判断墙面或窗户的尽头位于何处。

　　出现高层结构如建筑物、船桅等物体时，我会确保这类物体的边缘不会正好在纸张边缘处，否则看起来会显得这些物体被挤进画面里。教堂的尖顶最让人头痛，因为尖顶越往顶部越细，观者可以判断出尖顶的尽头会出现在画面之外，因此他们的视线就很容易被带到画外。所以只要有可能，就不要描绘尖顶。

　　直立物体的位置也同样重要。如果直立物体的高度相等，又以等距离放置，画面不但会很单调，而且会让观者的注意力不合时宜地停留。我试图寻找一个有利于观察的位置，让这些原本相似的物体在高度和距离上显得不同。如果做不到，那我就会发挥艺术家的创意自由，移动这些东西的位置或者直接略去不画。不过，就像我曾说过的那样，这样处理总让我感到十分紧张。

　　船桅本身就很难画，因为它们呈现出来的形态是结实的

直线，会成为画面的主导。因此在画海景时，我会以用干笔法快速画出破碎的线条来表示桅杆。《小磨坊的夏日》（第6页）的船桅在实景中占据主导地位，如果照实画，它们就会成为画面最主要的内容。

不连贯的长线条、大色块和不协调的物体也一样会分散观者的注意力，但这些问题都很容易解决。举例来说，可以用颜料来打断线条，比如画一棵树或画一根高烟囱打破天际线，或用湿纸巾或手指抹去颜料来起同样作用。如果某个色块看起来太大，我通常会在上面擦除颜料弄出一些小点点。在《斯托小镇论马》（第87页）这幅画里，右侧运送马匹的运输车所呈现的色块过于厚实，我不喜欢。我想我可以把颜色画淡一点或是加一些线条表示那是木头材质，但最后我用白色水粉颜料在上面生造了一个商号名称。我觉得，这是打破这个暗块面更简洁的做法。

平行线是另一个必须小心处理的问题，弄得不好就可能分散注意力。我喜欢描绘停在旱地上的船只，原因之一是它们停靠的角度不同，而且桅杆指向不同方向。交响乐团这个主题在作画时就危机重重了，因为乐手们往往把乐器摆放成同样角度。最近我完成了一件有关交响乐团的大幅油画作品，其中我把竖琴和巴松管画得指向同一方向。当然，实景的确是这样的，可是一旦你注意到那样的情况，就会很难再去关注别的东西，于是不可避免地照着画，最后除了重画之外别无他法。只不过重画水彩画并不容易，所以遇到这种情况时就要多加留意。注意，在《排练间歇》（第80页）这幅画里，左边的低音提琴手站立着，因此他手握的乐器与两个坐着的低音提琴手就有少许不同。

有些构图上的缺陷只是因为运气不好，就算有先见之明也无法避免。我的两个儿子告诉我，在《早餐托盘》（第79页）那幅画中右侧的壶和橱柜的剪影看起来像20世纪60年代电视连续剧《神秘博士》（Doctor Who）中的赛博人。他们只要看到那幅画就会想到赛博人偷偷摸摸地藏在背景里。我自己没看出来，你绝对无法知道别人会看到什么。有鉴于此，在把作品送去装裱配框之前，最好先找人看看自己的作品，这样做通常会有帮助。另一个好办法是采用镜像测试。在画室作画时，画完一幅画后，我总会在一面镜子中仔细检查这幅作品。令我惊讶的是，这样做总会把我可能漏画的地方找出来。当然，并没有人真正以这种方式欣赏画作，但是通过这种镜像测试，你就能从崭新的角度高效地观看自己的作品。

到目前为止，我关注的都是构图上的陷阱；我会在这上面特别留意，因为我看到过很多人小心翼翼地构图创作，但作品最终因为上述一两种错误而毁于一旦。我在构图中要追求的良好品质实际上并没有那么好找，因为每种构图规则都有例外可循。举例来论，许多人建议把关键物体放在远离画面中心的位置，以避免画面显得单调，可是有时把绘画主题放在画面中央反而视觉冲击力更强。在《喷泉》（第84页）这幅画中，喷泉正好位于构图正中央，画面主要是左右对称，垂下的树叶也是左右对称，正是如此，这个喷泉才会如此引人注目。《在蟹墙庄园酒店的一家人》（第82—83页）这幅画或多或少采用了对称构图。酒店房间本身富丽堂皇、古典庄重，我觉得这种将主题居中的处理手法，是表现这种正式感和庄重感的好方法。

要获得画面平衡，一种方法是将关键物体摆放在靠近构图中心的位置，另一种方法是确保构图中某个部分的物体在另一部分中有其他对象与之抗衡，而两者的重要性大致相等。《瓦伊的羊栏》（第85页）这幅小画中，处于不同角度的动物平衡了画面。我相信人的视线自然会在一个绘画主题中寻觅平衡，而且大多数人都承认平衡的重要性，这部分无须赘述。但为了寻求平衡，画者可能很容易处理过火，在画面的两边画出对称物体，却让画面中间出现空洞。在发生类似情况时，我会试着将两边的色块连接起来。在《斯托小镇论马》（第87页）这幅画里，两匹马理所当然地成为注意力焦点，但它们也将左右两组生意人连接起来，避免视线在画面上仓促移动。同样地，在《喷泉广场的阴影》（第86页）这幅画中，呈斜线的阴影和在中间行走的人物都将两边暗部树木连接起来。

每当我画的静物画强调不止一种物体时，我就会确保少重叠其中的一些。如果它们没有重叠，视线就会停住，观者的注意力会被打断。从另一方面来看，如果视线过于顺畅地沿着单一平面移动，就可能产生引人注目的线条，而我会不惜一切代价避免这种情况发生。在《集市里的遮阳棚》（第86页）这幅画里，阳台栏杆的阴影跟左边遮阳棚的前缘直接

《早餐托盘》（*The Breakfast Tray*）

水彩画，14×19英寸（约35×48厘米）

　　我想大家都看过这种画作，画里的形状和图案突然从构图中跃然而出，让我们联想到一些并不相关的物体。在我的儿子们看来，画中这个房间右侧花朵上方摆的花瓶剪影看起来就像电视连续剧《神秘博士》中的赛博人。我自己没有看出来，所以觉得这样画也无妨，我也不可能预料到所画形状会让人产生这种怪异的想法。

　　重要的是把基本内容画正确。两把扶手椅、透过窗户射进房内的光线、专心读报的坐姿人物全都将视线引到画面中心的小推车上，它是趣味中心。我小心地给早餐托盘上的餐具打稿和上色。我不仅想要画出瓷器的优雅，而且还想表现一种宁静感。要是潦草地画这个部分，整个画面气氛就会被破坏。

《排练间歇》（*A Break in Rehearsal*）

水彩画，10×14英寸（约25×35厘米）

　　在过去几年里，我的家乡赖盖特举办了夏季音乐节。音乐节在各个场所举办，有室内的也有户外的。这幅画是在当地教区教堂举办夏季音乐节的情景，我记得当时演出的乐团是伦敦爱乐交响乐团（London Philharmonic）。

　　这幅画与其说普普通通，不如说充满活力。要是仔细观察背景处的合唱团，你会看到表示人头的铅笔印迹，我在上色阶段把那些部分省略了。相反，谱架是快速绘成的，事先并未打稿。添画这种细节总令人感觉紧张，因为暗色线条如果画错了，很难用海绵把它们擦干净。而且线条很容易画得太显眼。我的建议是使用含水量较少的浓颜料，用干笔法画出较不起眼的破碎线条（干笔法只能在粗纹纸上才会产生这种好看的效果）。

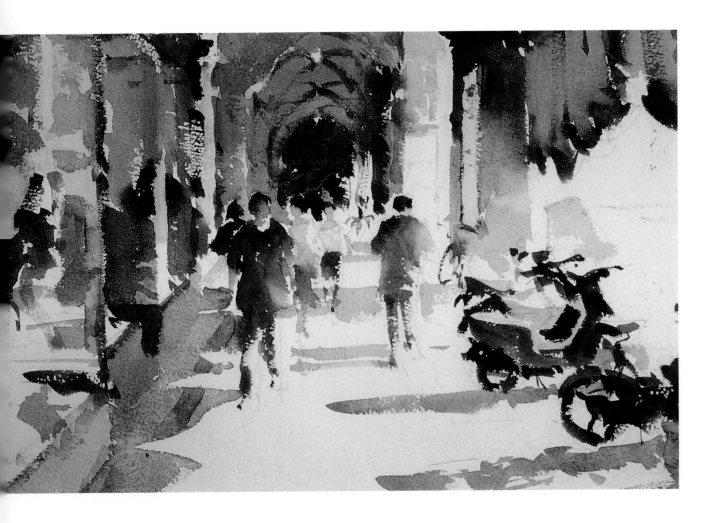

《柱廊里的轻便摩托车》（*Mopeds in the Colonnade*）

水彩画, 10×14英寸（约25×35厘米）

 这个场景位于波隆那（Bologna），是一片很有意大利风情的景象，有服装店和摩托车。太阳低垂，阳光直射我的双眼，右边的景物除了摩托车和轻便摩托车以外全都笼罩在一片亮光中。因此，右边的许多内容都用画纸留白的方法来表示。

 停放的车辆在地面上投射了长长的阴影，填补原本过分空虚的前景。顺便说一下，前景中摩托车的后轮跟地面有一定距离，这并不是画错了，而是因为摩托车被停车架撑起来了。左边的窗户画得相当随意，反映出了画面之外的零碎景致。

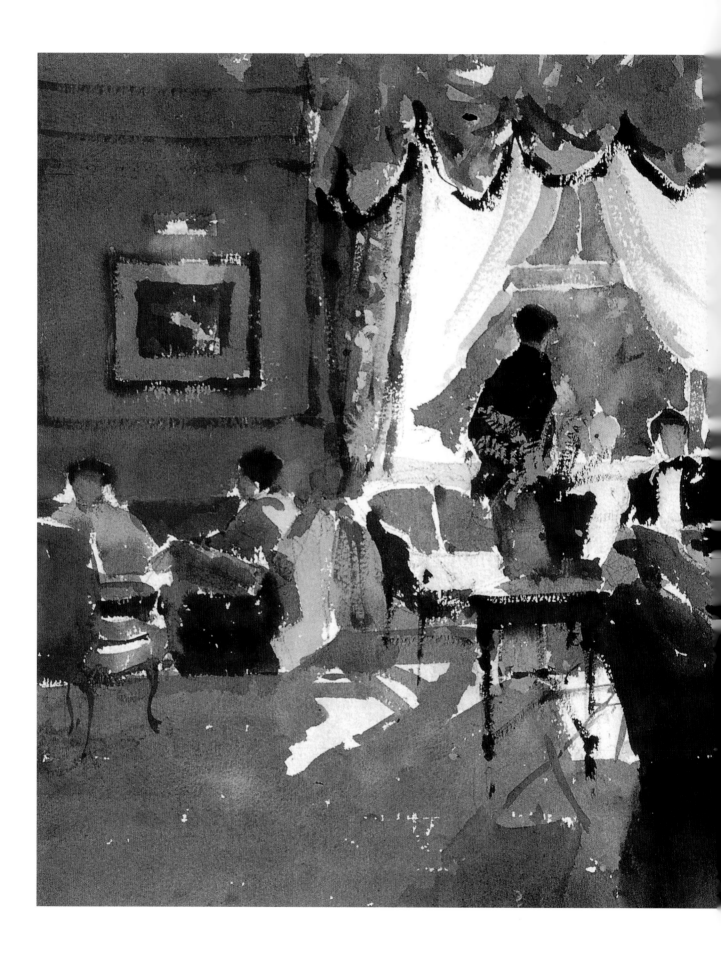

《在蟹墙庄园酒店的一家人》
（*The Family at Crabwall Manor*）

水彩画，
14×20英寸（约35×50厘米）

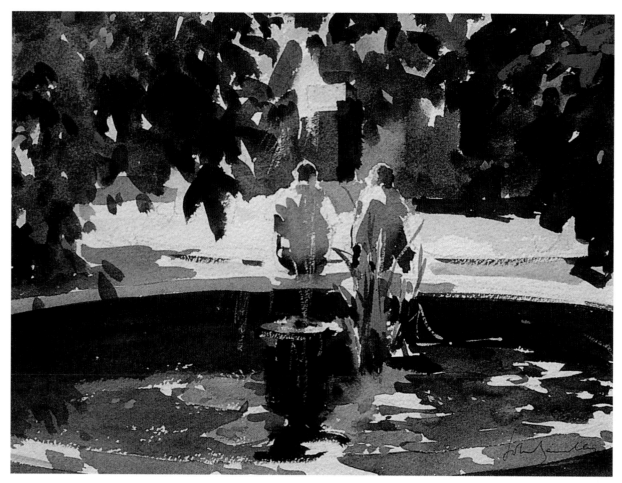

《喷泉》（*The Fountain*）

水彩和水粉画，8×11英寸（约20×28厘米）

相连，幸好这部分很不起眼，并不足以分散观者的注意力。

我可能已经让大家觉得构图这件事比实际上更令人烦忧。其实，我在此描述的大多数注意事项都是常识，经过一段时日的练习应该会变成习惯。不论如何，我相信只要在挑选绘画主题这个阶段多费一点心思，然后在打稿和上色时进行这些简单检查，很多作品的构图都可以借此得到改善。

《瓦伊的羊栏》(*Sheepfold at Wye*)

水彩画，8×11英寸（约20×28厘米）

　　我在肯特郡（Kent）拜访一位画家朋友时，在附近一家农场遇到了这群羊。机缘巧合，它们排列成了令人愉悦的均衡构图，一个迷人的绘画主题于是立即出现在我眼前。从构图角度来说，观者的视线首先会被吸引到前景中央的两只绵羊身上，接下来再由它们带领着，顺利地引到画面的左右两侧。

　　这幅画的亮部是强烈阳光和破碎光线（破碎光线指被羊栏屋顶空隙遮挡的光线）的组合。为了表现光线的特性，我用浅色水彩薄涂绵羊，然后让各种色彩相互融合起来，这与《斯托小镇论马》（第87页）那幅画中描绘两匹灰马所采用的绘画手法相仿。地面上全是稻草，但我因为担心注意力无法集中于羊群身上，就只在地面上做了一点点暗示。毕竟，羊群才是这幅画的主题所在。

《喷泉广场的阴影》
（*Shadows in Fountain Court*）

水彩画，10×14英寸（约25×35厘米）

下图
《集市里的遮阳棚》
（*Sunblinds in The Market*）

水彩画，10×14英寸（约25×35厘米）

《斯托小镇论马》(*Horse Talk, Stow-on-the-Wold*)

水彩和水粉画, 10×14英寸 (约25×35厘米)

　　《斯托小镇论马》和第34—35页的大篷车画作一样, 描绘的都是斯托小镇马匹博览会的一个场景。不论何时去参观这个博览会, 我看到的马匹几乎都是相同的类型: 白色的, 偶尔带些斑纹。然而它们也不全是纯白色的, 因为日上正午时, 马匹的下半身会出现各种暖色阴影。

　　右侧人物大多面向画面外侧。这种构图可能非常危险, 但此马匹弯曲的背部将两组人物连接起来, 从而使观众视线流畅地从一组人物移到另一组人物上, 因而弥补了这种构图的不足。

　　完成这幅画后, 我认为右侧背景里载送马匹的运输车颜色过于浓重, 大块形状显得太过完整, 需要打破。解决方法非常简单, 用水粉颜料画一些白色字母来表示商号就好了。

第六章

光线与色调

跟很多人一样，我一直认为水彩表现戏剧性光线效果的能力无可匹敌。我也注意到自己的水彩作品虽然未必胜过油画作品，但水彩作品似乎更加闪亮。虽然这样讲可能让你更了解我个人，而不是水彩媒材本身，但我的确发现许多精湛绝伦的水彩作品都带有一种闪亮的光线特质，而且在用其他媒材绘制的画作中很难看到同样的特质。产生这种闪光效果的关键在于颜料透明得恰到好处，还能与画纸的原白色相互结合。在水彩画中，白色背景有助于表现对比效果和闪亮光彩；而使用其他媒材绘制的画作中，白色背景并非如此流行，因为大多数采用油画和粉彩作画的画家实际上更喜欢在有色的画纸表面上作画。

对页图
《新帽子》（*The New Hat*）

水彩画，10×14英寸（约25×35厘米）

　　在这幅画中，我的一个任务就是描绘穿透窗纱的柔和光线，因此，我让许多颜色彼此融合起来表现半透明感，这种方法在帽子的边缘处最为明显。微妙变化着的蓝色和棕色赋予画面一种宁静感。要是我夫人穿了色彩较亮的衣服，这个绘画主题对我可能就没有如此大的吸引力了。

　　画面右侧边缘看上去有点奇怪，它是一张四柱床的床幔，我不想略去它不画，因为不画它我就得发挥想象力在这个位置画点什么。从另一方面来看，我觉得自己也许应该略去右边床幔后面壁炉架上的罐子。它在构图中没有什么重要性，画得也不是很清楚。

上图
《斑点裙》（*The Spotted Skirt*）

水彩画，10×14英寸（约25×35厘米）

　　这幅画大部分是在阳光下完成的，主要绘画对象是半剪影状的人物。阴影很有趣，原因有二。首先，阴影是遵循线条透视原则的。前景中花盆的投影几乎迎面而来，当我们的目光从坐姿人物向背景盆栽的台座移动时，阴影就呈弧形向右投射出来。由此可以清楚看出，画家看到的前景花盆只有左边一小部分受到光线照射。其次，阴影能为我们提供阴影主体的相关信息。前景花盆比坐姿人物颜色更浓，更加接近地面，因此在地面上投下的阴影的色彩更暗，也更丰富。在这幅画里，跟在其他作品里一样，我也没画出脸部特征。除了肖像画之外，面部特征不论画得多么精细，画出来都只会分散观者的注意力。

对页图
《五月花开》（*May Blooms*）

水彩和水粉画，28×21英寸（约70×53厘米）

　　我的大部分花卉作品都是在两个地方画的：一个是厨房里的滴水板，一个是客厅凸窗前的这张椭圆形小桌子。桌面本身光滑锃亮，反射出相当清晰美丽的倒影。不过在这幅画中，桌上铺了一块蕾丝边桌布，它本身也提供了有趣的形状。背景是用泼墨般的薄涂水彩尽可能简洁表现的，但窗纱、窗框、靠窗的座位和画框都有助于确定花朵在房间中的位置，也能为画面增添更多趣味。

上图
《阳光中的玫瑰花》（*Roses in Sunshine*）

水彩画，16×20英寸（约40×50厘米）

　　明亮的阳光照射着这个场景，几乎让所有玫瑰花瓣的细节都变成了白色，这些玫瑰（这幅画的主角是冰山玫瑰）跟《银茶壶》（第44页）那幅画里的玫瑰一样，是从同一片玫瑰花丛中采摘的，而这幅画跟《银茶壶》的构图差异只在于是否铺有桌布。为了表现这种光感，我没有像平常在大尺寸有色纸上画花卉作品那样做，因为以这幅画来说，用白色水粉颜料在有色纸上画出的较浅色块可能会显得过于单调。

　　跟我早期的玫瑰画作相比，我为墙上那幅画描绘了更多内容（在这里我画的是芭蕾舞女演员的浅色身形）。不论如何，我把墙上那幅画的细节画得比花瓶的细节还要多，这样能让画面表现出一种景深效果。

为了确定颜色基调，有些画家会先绘制初始草图。我有时也会用草图作参考，但我的草图很少是完整意义上的色调草图，大多只是用铅笔画阴影和写上"浅色""深色""极深色"之类的标志性文字。这样讲听起来有点简单粗暴，但我经常被绘画主题的明暗效果吸引，通常无须检查铅笔草图就能对明度效果有很好的了解。这样讲并不是说我一下笔就能表现正确的明暗效果。尽管我比较喜欢自己第一次涂画的色彩，但为了画面的整体效果，很多时候，我不得不强化某个色块，并淡化其他色块。

我设法利用所谓的水彩颜料的色调优势，用大范围的色调处理绘画主题，这意味着我往往喜欢在画作中表现阳光。好天气在英国当然是难得一见，但一成不变的阴天根本无法激发灵感，而缺乏灵感时画出的作品效果往往千篇一律，无法令人惊艳。我在初夏时节去欧洲大陆写生的原因之一就是那里艳阳高照，而在英国很少能见到那么强烈的阳光。在太阳没有露面的日子里，我会寻找水坑或其他可能集中和反射

仅存的光线的景物作为绘画主题。

许多画家喜欢在早晨或傍晚时分作画，因为在这些时候阳光不是很强烈，阴影也比较长。我自己没有这样做的特别偏好，因为我认为正午时分，阳光和阴影的强烈对比同样令人欣喜。不过阳光直射画纸时也会带来问题，炫目的光线会让人难以判断画纸上色彩的色调明度，而且如果阳光过于强烈，颜料一画到纸上几乎马上就会变干；之前我说过湿画法能表现美妙的画面，可是光线过强时根本无法获得那样的美妙效果。

阳光带来的另一个好处是表现阴影，阴影有助于引导视线在画面上移动，也能平衡和统一整个构图，从而方便我们确定光线质感。阴影本身十分重要，所以我们必须仔细观察它。由于物体本身的体积及离地距离不同，处于同一场景中的不同物体会投射出不同强度的阴影。例如，《斑点裙》（第89页）中的台座、花盆和坐姿人物就投射出了各不相同的阴影。

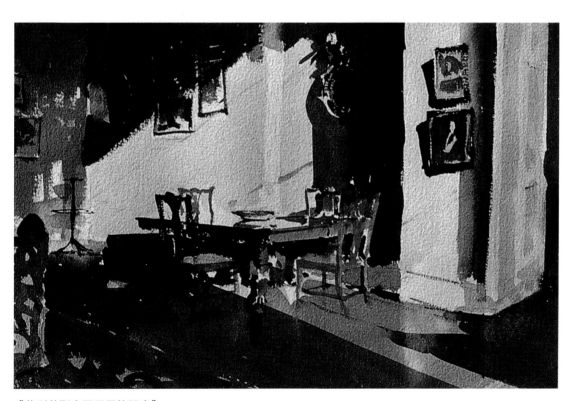

《菲利普斯庄园早晨的阳光》
（*Morning Sunshine, Philipps House*）

水彩画，11×15英寸（约28×38厘米）

《绿沙发》（*The Green Sofa*）

水彩画，10×14英寸（约25×35厘米）

在室内景物的环境下，靠近光源的墙壁和家具会将光线反射到周围，让阴影轮廓更加明确。《菲利普斯庄园早晨的阳光》（第92页）一画展示了低垂的太阳照射到有壁龛和实木家具的屋里时所产生的景象：阴影投向四面八方，几乎令人眼花缭乱。也请注意一下《阳光中的玫瑰花》（第91页），其中光线在墙上跳动，形成锯齿状阴影，这种瞬息万变的光线效果能立即让平淡无奇的绘画主题变得不同寻常。

柔和的光线也令人愉悦，因为柔和光线产生的软边线有助于将构图各个部分组合在一起。在《新帽子》（第88页）这幅画里，我夫人布兰达当我的模特，站在挂着窗纱的窗前试戴帽子，所以光线先透过窗纱然后才照进屋里。我设法融合色彩并尽可能不使用硬边线，来表现这种柔和的光感。

我不仅喜欢在阳光下作画，而且特别喜欢直视着光线作画。这种光线虽然会让色彩变得单调，但却能产生各种戏剧性的对比，足以弥补色彩效果的减弱。比如说，在《菲利普斯庄园的牛群》（第94页）这幅画里，我仅用绿色表示放牧牛群的草场，我相信如果一幅画的背景鲜有色彩变化，那整幅作品的视觉冲击力就会更强。

当剪影物体的背景处于阴影之中时，该物体就特别容易画，因为在这种情况下，光线环绕着剪影，会让它变得更加鲜

《菲利普斯庄园的牛群》（*Cattle at Philipps House*）

水彩画，10×14英寸（约25×35厘米）

　　这幅画能解释我喜欢直视着阳光作画的原因。草地的绿色被阳光浅化，让观者可以专注于这些体格健壮的动物。尽管实际上牛群里的牛看起来变化并不大，但在画面上，不管是颜色、姿势、方向和与画家的距离，这四头牛都各不相同。比方说，左边那头牛是为了平衡画面而刻意加上去的，而且我是参考之前另一幅画里的一头牛画的。为了表现多样性效果，我刻意将另一头牛从黑色变为棕色，这是我在画牛群时常干的事。至于前景，我抵制了想要刻画草地细节的诱惑，因为一旦开始刻画细节，就很难停下来。

　　像这样绘画近距离的动物其实是有风险的，我有个学生画动物时被动物舔掉了画上的颜料。

《小憩》（*Relaxing*）

水彩画, 7×10英寸（约18×25厘米）

　　这是另一幅直视阳光完成的画作, 夸张表现了色调对比。我小心翼翼地绕着剪影人物给纸张留白, 以表现一种光晕般的效果。这时候当然可以用留白胶, 不过我更喜欢不用留白胶作画。

　　当时, 我们在翁弗勒尔拍摄一个绘画示范教学影片。坐在码头上的那对夫妇是这部影片的导演和制片人。在一天密集拍摄的工作当中, 他俩抽空好好休息一下。

　　我在20世纪70年代初期首次造访翁弗勒尔, 当时这里似乎还只是一个渔港, 而不是让人们停泊豪华游艇的港口。小镇传统的木制渔船上有三角帆布和渔网, 现在这种船逐渐消失, 取而代之的是画面里的游艇。不过, 要是你看得够仔细, 就会看到右侧人物的腿部上方有一个传统渔船的船舱。

明突出。通常，我设法用给画纸留白的方法处理这些边缘，但要这样做，手就得很稳定，所以并不一定总是可行。因此在这种情况下，我就使用白色水粉颜料画线条。

光线愈强，阴影就愈暗，因而可以用很浓的颜料涂色。通常，我总是等不及要画这个部分，在某些情况下，明暗部分是绘画主题一开始就吸引我的原因，但在完成作品中它却无足轻重。这些深色的暗部大多是用群青跟暖棕褐色或偶尔跟熟褐调色画成的，而且颜料仅添加少许水就上色。我的调色盘里也有黑色，但很少用到它，因为黑色的效果实在过于死板。不论如何，就算是阴影最暗处至少也有一些色彩。

尽管如此，你还是很难辨别被阳光照射到的表面或物体上的颜色。阳光真的能漂白色彩，所以我在描绘明媚阳光的

画作中，大多充分利用白色画纸的功能——采用纸张留白，或者只以最浅色的水彩薄涂，让白色纸面显得柔和起来。

《翁弗勒尔小镇清晨闲庭信步的人》（第97页）这幅画就包含许多这样亮度一样的水彩薄涂部分，这些高光亮点在椅子、桌子、遮阳伞和屋顶上重复出现，将整个画面连接在一起。

在其他时候，区分不同高光又相当重要。在这种情况下，我只用画纸留白来表示最明亮的高光。又或者用相邻的暗部来界定亮部，使亮部表现出多样性效果。在《午睡》（第98页）这幅画里，布兰达上半身并没有画得比透过弓形窗倾泻下来的光线更淡，但视觉上布兰达上半身颜色确实看起来更浅一点，这是由于周围颜色更深的缘故。

《摩托车》（*The Motorbike*）

水彩画，14×20英寸（约35×50厘米）

《翁弗勒尔小镇清晨闲庭信步的人》
(*Early Morning Strollers, Honfleur*)

水彩画, 10×14英寸(约25×35厘米)

　　显然,有光泽的物体比无光泽的物体更能反射光线,锃亮反光的表面只需少许光线就能让本身的颜色变浅。要是桌面碰巧在窗户旁边,反光就特别强烈。描绘反光桌面时,我可能会将画纸做留白处理来表示桌面,并在旁边画上浓重的暗色将亮部凸显出来。

　　巧妙地并置明暗之后,许多原本平凡无奇之物就成了独特的绘画主题。《领着灰马》(第101页)中的两匹马本就是令人愉悦的景象。可直到它们走到一片茂密树丛的前面,我才看出这个主题可以用来作画——马匹受到阳光照耀,骑手头上的黄色帽子突然被暗色背景衬托出来,这些都为整个构图增加了更多活力。《锡耶纳的游客》(第100页)是强调明暗对比的类似习作,不过这幅画表现出一种双重对比效果,尽管游客(我的夫人再次担任模特儿)站在艳阳下,却投射出了强烈的阴影;而她身后的建筑物有些受到阳光照射,有些则位于阴影之中。

　　要在有色纸上表现这些对比效果,不像在白纸上一样容易。上色时,如果要用的颜色比有色纸本身更浅,那就都必须加上白色颜料。我发现白色水粉颜料的效果比较好,因此也比水彩颜料的中国白更加令人满意,只是它会让整体色调变得有些单调。使用有色纸作画是为了达到色彩的和谐,而不是为了表现色调的对比,而且有色纸上的画作整体氛围跟白纸上的画作有些微妙差异。有时候,有色纸的色调非常接

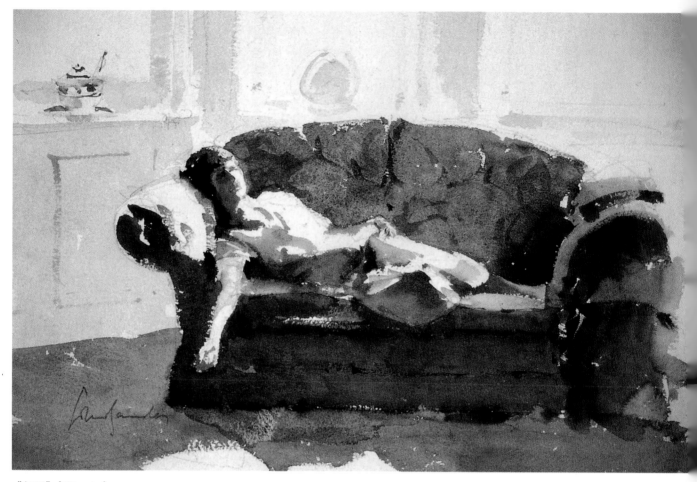

《午睡》（*Siesta*）

水彩画，10×14英寸（约25×35厘米）

近所要求的色调，所以只要薄涂颜料，或在有些地方根本不涂颜料，让画纸底色直接透露出来，就能让画面和谐统一，而白色画纸作为背景很少能够达到同样效果。

　　以上的大部分评论适用于表现强烈明暗对比的那些画作，不过它们仅仅是一个方面，绘画表现色调的作品时还必须考虑更多元素。我在鲁昂画的作品《支起画架》（第99页）仅稍稍暗示了清晨的阳光，所以与我的大多数户外主题作品相比，这幅画的色调范围十分有限。然而这幅画所强调的重点就是色调：不同明度效果能确立作画者跟各个人物及物体之间的距离，从而表现构图的景深效果。在我自己的作品中，我通常喜欢运用戏剧性的光线效果，但对明暗变化不大、以中间色调为主的作品来说，其成败同样也取决于色调变化。

　　若以单色效果重现优秀的色调作品，应该也能令人满意。要是你用单色效果重现自己的作品，却对画面效果感到震惊，那么原因可能是你对绘画主题所包含的不同色调不够敏感。从另一方面来看，也可能只是因为你的绘画主题更关注色彩而非色调。

《支起画架》（*Setting Up the Easel*）

水彩画，10×14英寸（约25×35厘米）

　　我很少描绘雾气笼罩下的景色，描绘这种景色时最为重要的是控制色调。背景非常模糊，色调由远到近逐渐加强，直到前景中画家的画板和背包，在那里我用了浓重的暗色颜料。构图上，画面焦点呈对角线延伸，增强了这种逐渐清晰的视觉效果，并将视线流畅地引领到前景人物身上。

　　这幅画描绘的是1994年夏天法国鲁昂的景色。从天际线能看出阳光方好，恰适合人们支起画架作画。有一支以帆船为主、也有现代化军舰的船队已经驶入港口。在鲁昂的朋友告知我这件大事后，我们马上从英国横跨海峡赶去画下这个场景。那趟旅行我完成了数幅画作，这是其中之一。当时我并不知道这支船队正在巡航，而且下一站停靠的港口就是英国的韦茅斯！

《锡耶纳的游客》（*Sienese Tourist*）

水彩画，6×9英寸（约15×23厘米）

　　这幅画中的白衣游客是我夫人。我画得十分随意，在画中展示了小细节在这种强烈阳光照射下消失不见的样子。右侧阴影中的建筑物只是一系列锯齿状的色块，许多都彼此融合起来。实际上，这才是真正吸引我的地方。

　　我没有试图画出焦点人物的五官。这是刻意为之，因为一旦把五官画出来，这幅画就更像肖像画了，我认为在这幅画中，阳光形成的色调对比效果是我主要的关注点，要是画出五官就会分散观者对主要关注点的注意力。

　　在正中偏左处的浅排水沟并不引人注目，能够引导观者的视线进入画面。

《领着灰马》（*Leading the Grey*）

水彩画, 10×14英寸（约25×35厘米）

　　这幅画的主题是阳光下的马匹与其身后暗色灌木林形成的对比效果。要是把马匹画在道路较远的那一头, 暗色背景就会消失, 从而大大减弱对比元素的效果。

　　我用画纸留白的方式表示骑手和马匹被阳光照射到的地方, 此外在各处用白色水粉颜料又做了些点缀。

　　我用画笔轻轻擦出几条若隐若现的笔触, 以表示马腿的下部。注意栗色马的后腿离开了地面, 所以跟其他几条腿的阴影不同, 这条腿的阴影并未与马蹄相连。

　　最后, 我用倾斜的笔触画了这条道路, 直接表明两匹马的行进方向。

第七章

色彩选择

水彩画家通常分为色调画家和色彩画家。我对强烈色调对比十分钟爱，这表明我属于色调画家这个行列。不过，许多绘画主题本身的色彩和色调具有同样的吸引力。而水彩这个媒材确实对那些喜欢使用鲜明色彩的画家更有好处，而就算使用最暗淡的颜色，纸张原白色也能透过水彩颜料露出来，因此水彩画中的颜色会比其他媒材画作中的颜色

《新娘亲友团》(*The Bridal Party*)

水彩画，10×14英寸（约25×35厘米）

得更加鲜艳明亮，而且要将色调弄亮也不必添加白色颜料。有时，我确实会使用白色水粉颜料，要么单独使用，要么将其与相近颜色的纯净水彩颜料混合使用，但我用白色水粉颜料仅仅是为了表现一些细微之处，而且这样做的结果就是不可避免地让色彩显得较为单调。

我的目标是尽可能一次性表现正确的色彩效果，随后不再叠加重涂多层颜料，因为对我而言，这样的做法有助于表现色彩的清新。我知道在进行多层渲染时，有些画家会设法让颜色保持干净，但是这样做颇为不易，毕竟有时先平涂的水彩会越来越模糊不清。尽管如此，我还是非常乐意多蘸几次调色盘来调出自己想要的颜色，我也很少直接从颜料管中挤出颜料后不再添加其他颜料调色就直接上色。我没有什么调色秘诀，因为按照调色公式调配色彩会给你带来这么一点风险，让你靠记忆作画，而不去仔细观察眼前所见的景物。

偶尔有人会跟我提到某些颜色"无法调出来"的说法。我还没有遇到这种情况，不过可能是因为我用的颜色跟他们用的不一样。市面上有几十种颜料出售，调色盘上的色彩完全是个人化的选择。我的调色盘由两部分组成，一部分放我常用的十一种标准色，另一部分放六种特殊色。如果没记错的话，我用的标准色是群青、钴蓝、普蓝、镉黄、镉柠檬黄、深镉红、浅红、熟赭、生赭、熟褐和暖棕褐色。我也有黑色颜料，只是很少用黑色，因为它过于死板，难于调和。我通常用群青和暖棕褐色调出更富于表现力的暗色。

我常用的六种特殊色是翠绿、温莎紫、印度红、天蓝、深茜红和永固玫红。这六种颜色放在一个手工制作的特殊调色盘里，可以叠放在我经常使用的调色盘盖子上。白色水粉颜料保存在另一个单独的颜料盒里，需要时在这个盒子里将它与所选水彩颜料调色。在日常使用的调色盘里我从来不用白色水粉颜料调色。

我比较喜欢调配色彩，而不喜欢用从颜料管里挤出的色彩直接上色。我发现像大卫灰（Davy's）等调配好的各种灰色颜料，颜色似乎太淡，所以我会用钴蓝与一种或多种棕色调配的灰色。市面有售的绿色颜料的色彩似乎太鲜亮了，因此我会用普蓝和镉黄调色，再加上适量的棕色或蓝色调出偏暖或偏冷的颜色。涂绘天空时我用钴蓝而不是群青，因

为我比较喜欢钴蓝的柔和感。正如许多人吃过了苦头才发现，镉柠檬黄、镉黄和深镉红这三种颜色都很浓烈，使用时要极为小心。群青和暖棕褐色可以调出最为深浓的暗色，这是我画暗部时最常使用的色彩组合。熟褐色较温暖，但不那么强烈。那些特殊色主要用于描绘花卉和表现服装上的明亮色调，很少跟标准色一起混用。

在第五章"构图设计"中，我曾提及自己不愿意在作画时对眼前所见的事物做出大改动。这个原则也沿用于我的色彩选择上。如果色彩没有吸引力，整个绘画主题也不会引人注目，我就不会考虑画这个主题（不过，胶漆船身的小船是个例外，我偶尔会把这种小船的颜色改成自己更喜欢的颜色）。这种说法听起来可能过于谨慎，不过颜色有自己的方式，会影响观者注意什么和忽略什么。一幅画中心位置上的强烈色彩在很大程度上会成为周围色彩的主导，如果你改变了一种颜色，那么就要随之改动其他颜色，结果就是你会根据想象力作画，那是我做起来从来不会感觉舒服的画法。

要是我相信自己把色彩画对了，就会从上色的工作中获得巨大的满足感，可残酷的事实是，随后涂画的颜色可能会很快覆盖先前涂画的色块，所以那种满足感其实只是初涂颜料的短暂感受。要是我认为自己画出的系列色彩效果很棒，特别想保留那种状态，那么我可能会立即停止上色，即使这样做可能会让画面看起来有点未完成的感觉。对页图《新娘亲友团》就是一个这样的例子。

许多画家认为色彩具有精准的情感表现力（例如红色表示愤怒，蓝色表示悲伤，等等），他们也认为一旦了解了这些，你的画作就能更敏感地表现出不同的情感氛围。我大致认同这种说法，但综合我的上述评论来看，我认为关于个别色彩的任何讨论都不够妥当，因为那会模糊每幅画作色彩规划的整体性。例如，人们普遍认为红色是"最热烈的"颜色，但如果只是把红色画入画面并不会增加画面的暖度，只有把周围颜色的暖度相应"加热"才能增加画面的暖度。《在皇家骑兵卫队阅兵场》（第106—107页）这幅画里，骑兵身上鲜艳的猩红色斗篷当然是最鲜亮的色彩，但是远方建筑物中的乳棕色的建筑物才能真正表现出那天的天气有多热。即使骑兵身着猩红色的斗篷，但要是把这些背景建筑物画得更灰一

《万神殿的阴影之下》（*In the Shadow Of the Pantheon*）

水彩画，10×14英寸（约25×35厘米）

　　我以前画过从更远处看去的同样场景，人们从那幅画里能够看见万神殿的整个正面。而这幅画描绘了万神殿的近景，集中表现的是廊柱阴影的暗部，与阳光照射的露天咖啡厅里的桌椅形成更加鲜明的对比。左边走向后排咖啡座的人物画得比我预想的还高一点，不过好在观者不会知道我画时做出了什么改动。

　　我发现，罗马万神殿附近是这座城市最值得描绘的地方。这里不仅有宏伟的建筑，还有许多咖啡厅和马车，行驶中的车辆造成的噪声也相对较小，不像罗马其他地方的噪声，达到了令人无法忍受的地步。

《萨克斯独奏》（*The Solo Sax*）

水彩画，10×14英寸（约25×35厘米）

点，那天气就看起来没那么热了。

我画的海滩景象也属于同样范畴，需要某种欢快热闹的色彩来表现夏日的悠闲气氛。在《短途旅行》（第108页）这幅画所描绘的场景中，很重要的一点是不让色彩相互融合，我有时在色彩之间留下细小间隔，有时等候底色干透后再继续上色，就这样小心翼翼地保留了躺椅和遮挡屏风上的条纹。

城镇风景充满活力，只是画家要准备好在画面中纳入汽车、路标和店招这些比较浮华艳丽的景象。我经常被这些不必要的"街道设备"弄得火冒三丈，但现在城镇政务委员似乎很喜欢建设这些东西。不过我必须承认，有时这些设备

的确能为一幅画增色添彩。在《佛罗伦萨之旅》（第109页）这幅画中，现代设备不仅为画面增添色彩，也跟绘画主题"马车"这种比较不现代的都市交通工具形成了巧妙的对比效果。

威尼斯优点众多，其中之一是建筑物本身色彩斑斓，令人称奇。英国的建筑当然也是富丽堂皇，但可没多少单面墙拥有威尼斯建筑那样丰富的色彩变化。描绘威尼斯建筑时，我就意识到，要想表现威尼斯建筑的微妙色彩变化，就必须用到调色盘上的所有颜色。用水彩作画时，可以让不同色彩互相融合起来。但创作油画作品时，这可是极为不易的事。有一两位画家公开声明自己发现用油画颜料画威尼斯要

《在皇家骑兵卫队阅兵场》
（*At The Horse Guards*）

水彩画，10×14英寸（约25×35厘米）

比用水彩颜料画更加困难，可能这就是他们如此宣称的原因之一。

　　当然，花卉涵盖了极大范围的色彩，但除非我是给园中花朵写生，否则我宁愿选择有限的色彩作画。这也部分反映了我夫人的园艺品位，她是我家的园丁，更垂青于白色花朵。不论如何，我很多花卉作品的对比效果常常与色彩无关。这些画作有时表现肌理对比，有时表现光线对比。

　　通常，不超过两种颜色的色彩组合往往最迷人。补色总是很好的选择，而各种蓝色和棕色则是我的最爱：它们可以调制一系列灰色调，而且将两种颜色彼此融合起来会产生一种宁静悠闲的气氛，就像《新帽子》（第88页）这幅画给人的感受一样。不知为何，如此有限的色彩选择反而让观者的眼睛得以放松，也让整个构图更加和谐一致。从另一方面来说，在《音乐、茶香与画作》（第8—9页）这幅画的整个构图中，各种蓝色和棕色也重复出现。

　　毋庸置疑，阳光能让色彩变暖，但它还起到另一种作用，那就是能在画面的不同位置反射色彩，而这对构图目的而言十分有用。《在露台上读书》（第110页）这幅画充满金色光芒，我夫人身上的服装又增强了光线的效果。要是她穿着蓝色或绿色的衣服，虽然画面的色彩会更加富于变化，但画面就没有那么统一了；而且那样一做，绘画主题是否能如此出色地连贯起来，看起来是否能赏心悦目，这些问题都会存疑。

　　让相同的颜色在画作上多个地方出现通常是个好主意，因为这种色彩协调效果总能让画面显得好看，也能将画面凝聚在一起。在《喷泉》（第84页）这幅画中，金鱼的橙色不过

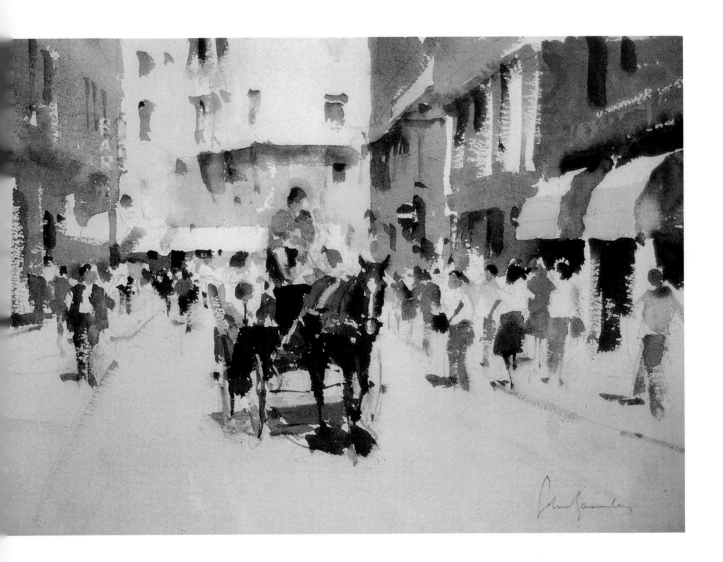

对页图
《短途旅行》（*Day Trip*）

水彩和水粉画，10×14英寸（约25×35厘米）

　　这幅画描绘的是韦茅斯海滩上一个晴朗的日子，尽管前景中这对年长的夫妇身上盖了毛巾。我选了一个色彩缤纷的景致来强调假日气氛，海滨步道边各式各样的建筑物同样引人注目。

　　这幅画有明确的十字形设计，玻璃窗格、步道栏杆、帐篷和遮挡屏风上都有强有力的横竖线条。我用白色水粉颜料涂绘步道栏杆和遮挡屏风上的白色条纹。

　　要让海滩上的沙子看起来松软有致，画面两侧的绿色毛巾和粉色衣服就至关重要。要是没有它们，像坐在沙滩椅上打盹的夫妇等人和物看上去就会飘浮在空中。同样，将人物安放在沙滩的前方、中间和后方的不同位置，也是为了赋予画面以景深效果。

上图
《佛罗伦萨之旅》（*Florentine Jaunt*）

水彩和水粉画，10×14英寸（约25×35厘米）

　　编辑本书时，我不确定该把这幅画放在哪一个章节，因为它涵盖了我作画的多个方面。作为一个绘画主题，这幅画拥有很多我孜孜以求的东西：强烈的阳光、深邃的阴影、生动的人物、一两处泼洒的颜色，当然还有一辆马车。

　　这幅画也展示了我的作画方式，或者说是我作画时的一些怪癖：省略建筑物细节内容，使用水粉颜料（墙上的白色字体和蓝色字体以及马车左前轮上的白色），故意不把建筑物底部与地面交界处画清楚（特别注意右侧遮阳棚的下方），前景笔触方向遵循透视原理，以及用轻快和暗示的手法来表现行人。总之，这是一个令人满意的绘画主题。

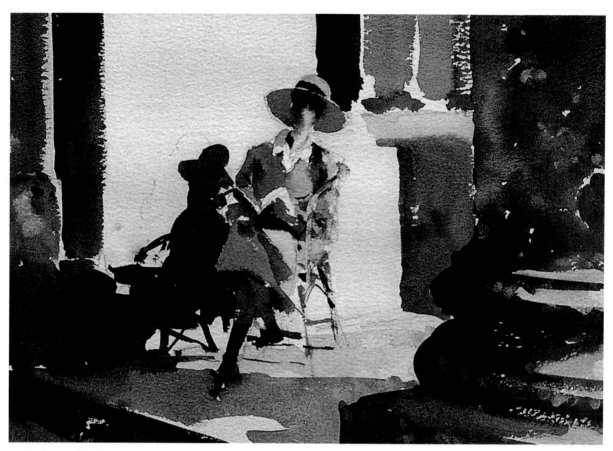

《在露台上读书》(*A Book on the Terrace*)

水彩画,8×11英寸(约20×28厘米)

是轻轻点上的一两种颜色,可是它与树木垂条之间隐约可见的橙色相互呼应,有助于将画作的上半部分和下半部分更加紧密地结合起来。《在女帽店》(第114页)这幅画里,镜子里再现了人物的深绿色和浅奶油色,让整幅画展现了更加出色的统一效果。

要将场景与情绪复现出来,运用好色彩,画家其实未必需要敏锐的色感。画家真正需要的是对构图的出色判断力,这也就是我在本章开头的论述中所强调的。色彩能否引人注目,取决于它们周围的色彩,因此它们的位置安排比自身固有的吸引力更加重要。能够识别出色构图效果的画家,比起无法辨别构图效果之优劣的画家,就更有可能是一个敏锐的善用色彩者。

对色彩进行教条式处理并不容易,因为色彩是很个性化的。没有两个画家眼中的色彩是一模一样的,他们都有自己独特的辨色方法。就算使用一样的基本色,他们对同一景物的色彩处理也会截然不同。我发现有些从书中读来的色彩规则及用法根本没有帮助,而主观性这个因素正是我有此发现的原因。举例来说,有人认为暖色应该用在前景中,不应出现在背景中,否则就会破坏画面的景深感。但对我来说,决定画面内容是否看上去是向后退去的,是色彩的浓度而不是色彩本身。换句话说,这个问题关乎色调而非色彩。

正因色彩是非常个性化的,人们普遍认为色彩是表现艺术家个性最有力的线索。这或许是正确的,但色彩与艺术家个性之间并不一定存在直接关联。最沉默的画家也有可能画

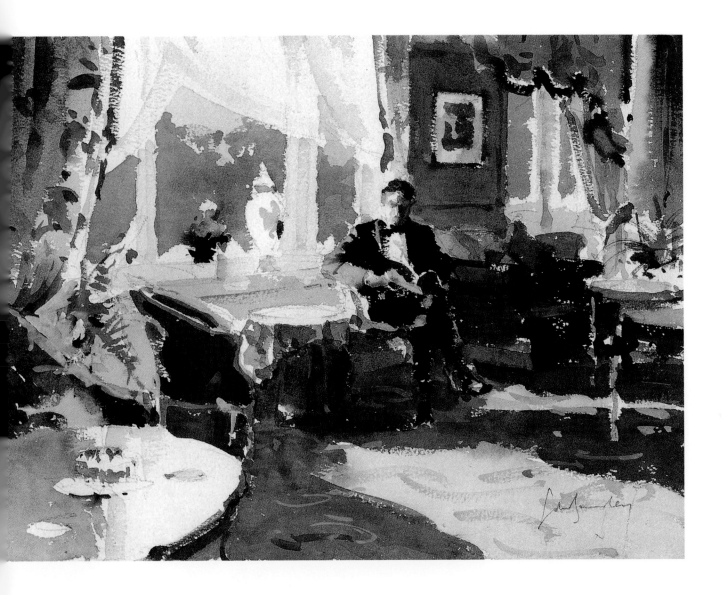

《窗边的座位》(*A Seat in the Window*)

水彩和水粉画, 10×14英寸 (约25×35厘米)

　　跟我的许多室内景物画作相比, 这幅画中的窗帘、桌子、椅子和阴影连成的曲线让画面显得更加热闹。不过实际上, 这样画会有风险, 那就是观者的视线可能会围绕着构图移动而无法停下来。这就是为什么图中的坐姿人物如此重要: 他让观者的目光停下来, 提供了聚焦点。请留意, 画面中最暗的色彩和最亮的色彩都出现在这个人身上, 而这刚好起到了稳定注意力的作用。

　　切斯特 (Chester) 附近有家酒店叫蟹墙庄园, 这个房间是酒店的休息厅, 我作画时有一家人因举办婚礼而入住酒店。我特别喜欢这间休息厅的色彩安排: 金色、粉红色、绿色和蓝色全出现在左边窗帘上。窗帘的边缘以干笔法绘就, 表现出若隐若现的柔和感。前景中的桌子位置经过精心安排, 能将视线引入画面。阳光中地毯上的图案隐约可见, 用粉红色水彩表现, 而其他位置的地毯图案用白色水粉颜料表现。

《摆钟》（*The Pendulum Clock*）

水彩画，10×14英寸（约25×35厘米）

几年前，我受英国国民信托的邀请参加了一个为筹款项目举办的小型展览活动。这幅画是我在什罗普郡（Shropshire）达德马斯顿（Dudmaston）画的几间房屋之一。

这幅画的暗部和亮部几乎平分秋色，穿透窗户倾斜而入的光线让各种蓝色和棕色显得更加丰富。就我而言，蓝色和棕色的这种色彩组合总是令人满意。软垫椅子的位置过于接近画面右侧边缘，可能会分散观者的注意力。不过正中的窗户十分有效地起到了平衡作用，将目光拉回画面正中位置，又持续将其引往门边投出阴影的奇特小摆钟上。我用画笔笔触表现了门板若隐若现的样子。

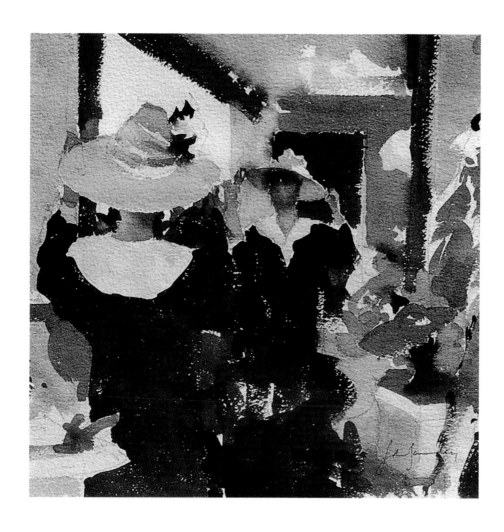

《在女帽店》（*At The Milliner's*）

水彩画，10×11英寸（约25×28厘米）

出色彩最为鲜明大胆的作品。我的色彩选择十分有限，这也能公正地反映出我广泛的品味。有位男士看过我的系列作品后表示："我敢打赌，你肯定从未穿过红背心。"巧得很，我真的穿过红背心！不过，这是例外情况，这位男士对我的推测基本上是正确的。

近年来，我画作里的色彩变得更加丰富，主要原因是我的作品中出现了更多的人物，而人物身上的衣衫显然比典型英国风景中的大地色系更加多姿多彩。现在，你可能会说，按照这种路线拓展绘画题材的画家，在色彩运用上大概会越来越放得开。然而，我个人的看法略有不同，我认为自己要在画面中表现更多活力与动感，而现在也正朝着这些方向发展。

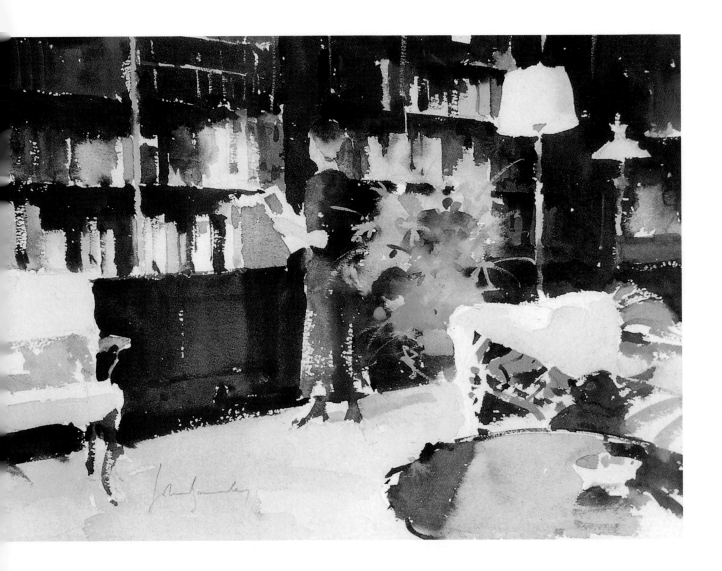

《挑选一本书》（*Choosing a Book*）

水彩画，10×14英寸（约25×35厘米）

　　这幅画是我画得最为开心的作品之一，因为红木书架上摆放着五彩缤纷的书籍，让我可以开心地运用彩色。我用这种方式涂画浓厚的颜料，从中获得极大的满足。书籍本身五花八门，在高度、宽度和色彩上各不相同。看起来我似乎是用印象派风格来表现它们的，但事实上，我花了很多时间认真绘制草图和上色渲染。不论多样化的色彩多么令人满意，它们仍然必须起到一项至关重要的作用，那就是让观者一看就知道这些色彩描绘的是书本，而不是什么毛茸茸的物体。

　　如标题所述，画中还有一个人。她跟左手边的椅子在很大程度上功能相同，都是画面中的次要内容，但她有助于打破书架下方深棕色橱柜的完整形状，也有助于打破书架与地板交接的线条。另外，右侧的家具填补了前景中的空白，将观者的目光引入画面。

第八章

动感表现

我的水彩技法注重快速直接上色并尽量避免涂改,适合表现具有明确动感的绘画主题。这是我很少画静物的诸多原因之一,因为静物似乎适合更加系统化的处理手法(花卉算是我画过最接近静物的主题,可我一直把花卉当作特例)。举例来说,《鱼摊》(第117页)这幅画描绘了某一天里威尼斯一家市场的繁忙景象,这个绘画主题需要快速有力地

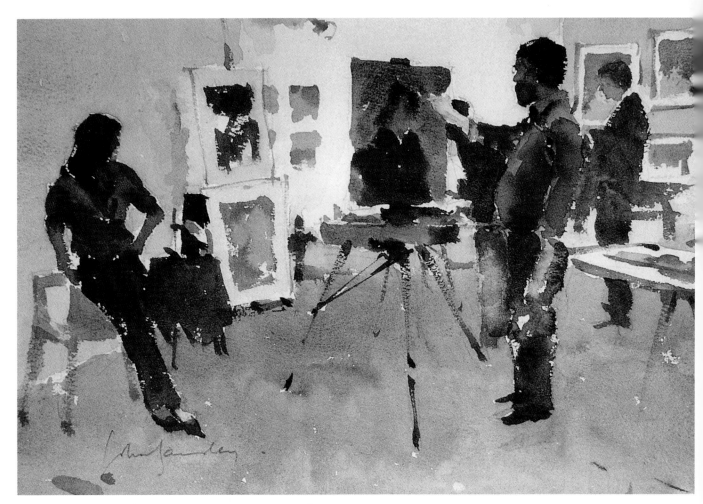

《在艺术集市画肖像》(*Portrait Painting at Art Mart*)

水彩画,10×14英寸(约25×35厘米)

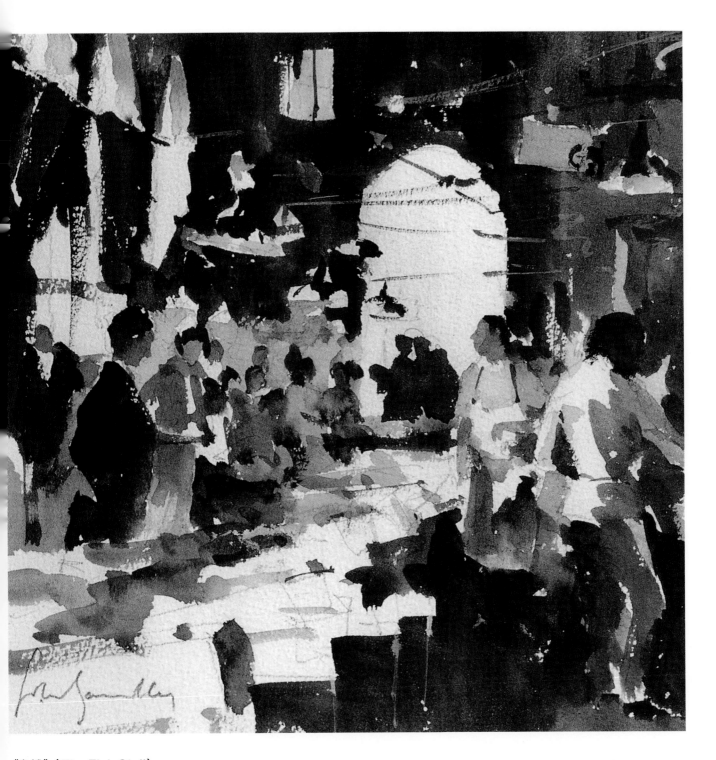

《鱼摊》(*The Fish Stall*)

水彩画,10×9英寸(约25×23厘米)

图中热闹繁忙的场景需要快速作画,因此会缺乏细节描绘,可能观者无法看出这个摊位是个鱼摊,不过我的创作初衷是捕捉快速交易的气氛。我当时根本没有时间考虑人物的位置安排,所以我只是粗略地估计人物的位置:摊贩靠右,顾客靠左。

这个鱼摊位于威尼斯的一家市场。一两年前,我回到那个市场拍摄示范教学影片,想以相似主题作画。可惜我们选了周一前往,不巧当天是个没鱼可卖的日子。最后,我画了一幅截然不同的作品,即《威尼斯的市场摊位》(第46页)。

《洗衣店》（*The Laundry*）

水彩画,10×14英寸(约25×35厘米)

处理。因为没有画什么细节内容,我怀疑是否有人能看出我画的是一个卖鱼的市场摊位,但图画显然是繁忙市场中的某个摊位,而这就是我想要表达的景象。

　　你可以通过各种不同的方式来提高画面的节奏感。例如,已故画家爱德华·韦森用干笔法快速笔触表示枯树,而他上色的速度就能赋予这些景观以生命活力。沿着想象中的动态线条运用绘画笔触,能减少一些画作显得过于静态的困扰。例如,要是我要画一条小路通向画面的远方(我发现如今我这样画得越来越少),我的画笔笔触会朝内,将观者的视线引入画面内部;即使画面中没有车辆或行人,这样的做法也能表现一种动感。

　　能提高绘画主题内部动感的最显而易见的方式,就是将"移动中的元素"画出来,如人物、车辆或动物。这些移动中的元素很有可能原本就在场景里。它们对构图很有帮助,能引导视线在画面中移动,增加画面的景深感。如果我们在前景、中景和背景中都放置了物体和人物,那么只用看一眼,我们就能知道路有多长或房间有多大。

　　诸如此类的细节内容不仅有利于构图,对反映很多场景的真实感也至关重要。而且,如果画面中缺乏这些细节,就会产生引人注目的不真实感。尤其是街道,要是没有车辆或

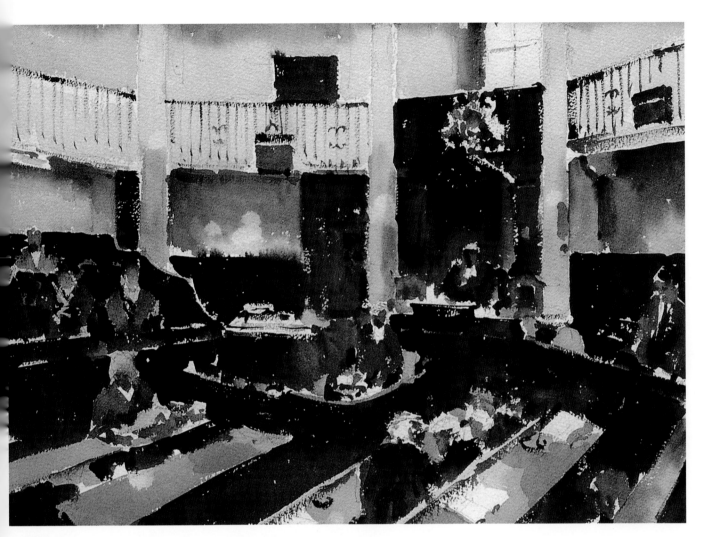

《法庭》（*The Courtroom*）

水彩画，13×20英寸（约33×50厘米）

购物者，看起来就会很诡异可怕，时至今日我也无法想象自己遇到这样空无一人、空无一车的街景。

如果没有那些热爱日光浴的游客，海滩景色就会显得非常怪异，因此本书中许多画作描绘多塞特郡（Dorset）韦茅斯的沙滩景致并非偶然之举。出于同样原因，我更喜欢描绘有人居住的室内景象，不管人们是在聊天、读书、打盹儿、饮茶，还是在做其他什么事情。

将工作场所作为绘画主题时，也必须在场景中画出员工才能表现真实感。在《洗衣店》（第118页）那幅画的中心位置，身穿白衣的员工几乎看不清楚，但他对画面整体气氛来

说十分重要。同样道理，在《法庭》（上图）这幅画里，要是我没有描绘审讯时的场景，它就会失去作为工作场所本身的大部分特质。由于法庭审讯期间不允许现场作画，所以我得请我夫人和刚好出庭的另一位律师多次更换座位，让我速写现场景象。用这种方式创作人物会带来一些问题，稍后我会对此进行说明。不过，我认为应该抵制诱惑，不要因为诸如人物之类的细节内容难于描绘就将它们略去不画，毕竟这些细节是日常生活中的一个组成部分。

然而，这种想略去人物不画的心态是可以理解的。比起在空旷无人的田野里写生，在人来人往的人行道上支起画架

《菲利普斯庄园的周六清晨》
（*Saturday Morning, Philipps House*）

水彩画, 10×14英寸（约25×35厘米）

　　这个早餐场景中的人物就是《菲利普斯庄园的餐厅》（第14—15页）那幅画里正在用餐的同一批学生。这幅画跟之前那幅画的区别有二：首先，阳光在我身后而非在我身前，因此明暗值跟之前那幅画刚好相反；其次，我在这幅画里对人物的处理更为细致，这样处理的一部分原因是光线将人物全部照到了。你也可以将这幅画跟《早餐托盘》（第79页）那幅画做个比较。《早餐托盘》中的陶器得到了非常仔细的刻画。但在这幅画里，餐食和餐具处于次要位置，我相当随意地将它们表示出来。

　　从构图来看，每个人都朝向稍微不同的方向，引领观者的目光绕着桌子移动，这几乎是再好不过的事情了；不过在此我说明这正是依照实景画出来的，没有一丝刻意摆画的嫌疑。我喜欢用画纸留白的方法表现衣服上被光线照到的部分，可是我忘记对中间穿着深蓝色针织上衣的人物做同样处理，所以不得不用白色水粉颜料对其进行修改。结果，这个人物身上的光线就没有画纸留白表现的高光效果明亮。这种绘画主题有个风险，就是画面可能会看起来太像插画。要解决这个问题，就得将室内的配件和家具，如门、镜子、画框和枝形吊灯，在细节处理和色彩强度上画得丝毫不逊于人物。

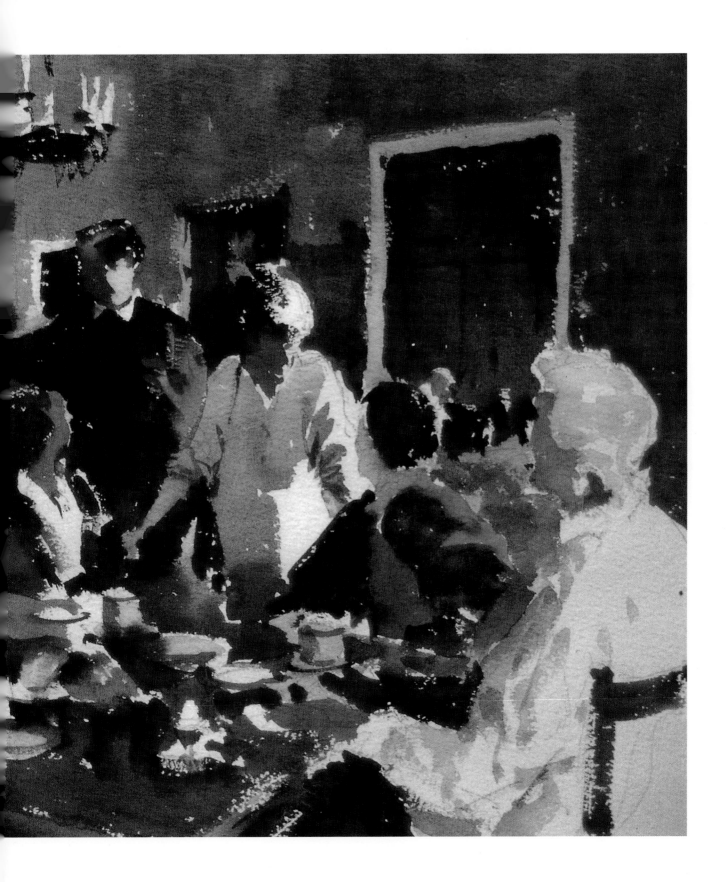

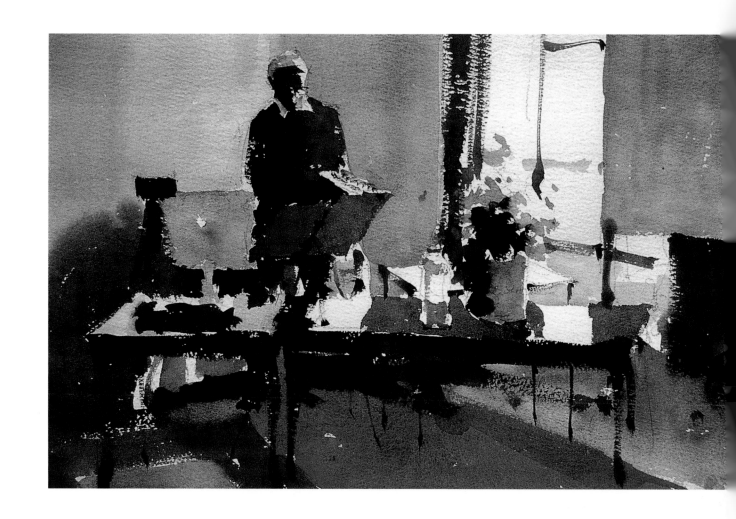

《画花》（*Painting Flowers*）

水彩画，10×14英寸（约25×35厘米）

　　这幅画说明，哪怕是最小的细节，也能暗示出极为丰富的信息。画架后的人物显然在专心致志地描绘自己身前桌子上的花瓶。通常来看，作画人可能会描绘人物消失在阴影中的胳膊，但我并没有这样做。我画了两个看似无关紧要的细节，恰能让观者了解他的姿态以及他正在做的事情：他左手拿的调色盘和细细的镜框。自然而然地，我们知道他正在看着自己描绘的东西。我在此处想要表达的是，只要你能画出一个可以辨识的物体，将它放在正确的位置，运用技巧将其简单地描绘出来，就无须过分关注面部细节和身体细节的描绘了。

　　从构图的角度来看，这个绘画主题也很有吸引力。窗户和桌子提供了有力的垂直和水平线条，人物的画架稍稍倾斜，在很大程度上由地垫和地毯上的线条予以平衡。

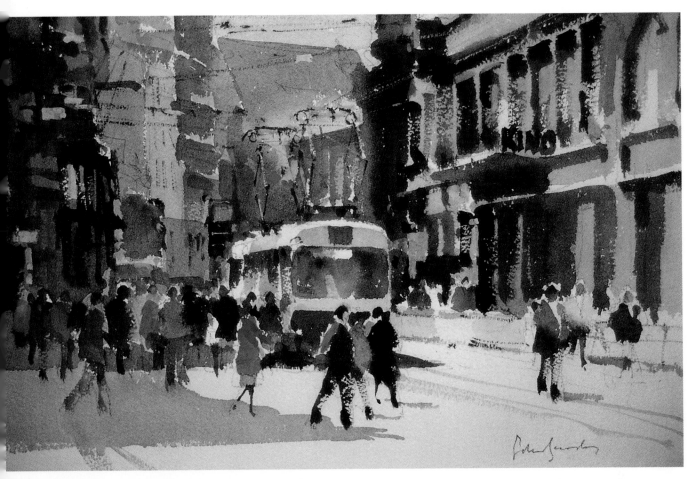

《在布拉格搭乘电车》（*Boarding The Tram, Prague*）

水彩画，10×14英寸（约25×35厘米）

作画更加令人却步，更别提在画纸上表现移动中的物体还有技术上的种种困难。有些画家建议随后依靠记忆再描绘人物。不过，我认为那样做需要极大的自信心和丰富的绘画经验。在这种情况下，我们没有理由不把照片用作参考。

绘画人物时，主要问题在于观者十分熟悉人体的形态，因此一丁点儿错误就会显得非常抢眼。而且解决这个问题并没有捷径好走，你能做的只有多多练习。虽说家庭成员可以义不容辞地当你的模特儿，但你还是应该毫不犹豫地带着速写本去咖啡馆或者类似的公共场所，悄悄练习绘画各色人物。

即使你顺利地画出了令人信服的人物姿势，却仍然非常容易让人物跟周围环境不成比例，尤其是当实景中没有人物，要靠你自己凭空生造的时候。要是人物正在走近或者远

离画家，那更是难上加难，因为在这种情况下，每隔几步的距离，人物的大小就会成倍增大或减小，因此要确定想象中的行人的身高极为困难。凭想象绘画，虽精心绘制，但出来的作品还是会像侏儒或巨人们居住的城市景观——通常是侏儒！按理说，将人物加入画面应该强化对比例的暗示，可是结果往往适得其反。

我几乎不画人物的面部特征，即便人物是绘画主题也是依然如此。这不是我矫揉造作，而是考虑到画出面部特征可能会产生很多问题，弊大于利。除非在画肖像，否则人物的姿态比面部特征更为重要。竟然有那么多人能够通过坐姿、站姿或头部姿势认出图画中的自己，对此你一定会大为吃惊。即使在最佳情况之下，添画面部细节都是很棘手的事，有太

《在锡耶纳的康波市场》（*In The Campo, Siena*）

水彩画，10×14英寸（约25×35厘米）

　　我在作画时可能会在场景中添画人群，使该场景更加生动；这个阳光普照的广场里的人们就是一个例子。现在我已经记不清当时那里到底是真有这些人在走动，还是我凭借想象力把他们添画了出来。有几个要点需要留意：首先，我确保每个人物的双腿都显得摇摆不定呈走路状，这样有助于表现动感和景深感。其次，我很少把人物的腿部画得像真实生活中那样完整结实。我用轻快的笔触快速涂画表现若隐若现的线条，不希望观者的视线在人物腿部停留过久，毕竟实线会分散他们的注意力。最后，从大小比例的角度来说，我遵循了透视原理。因此可以看到，前景人物的头部高度与身后人物的头部高度大体一致，但前景人物的双脚位置比身后人物的双脚位置要低很多。拍好这幅画的照片之后，我又在画中每个人物的下方添画了合适的投影。所以，本书里展示的这幅画还处在尚未完工的状态。

《怀利谷的牛群》（*Cattle in The Wylye Valley*）

水彩画，8×11英寸（约20×28厘米）

多地方可能会出错；而且我不相信把面部特征画得好会有什么大好处，因为面部画好了，你反而会冒风险，把观者的注意力从构图的其他部分引到人物的面部。

如果画家专注于面部特征之类的细节内容，忽略了更大范围的部分，那么画作看起来可能会像插画。艺术与插画之间的差别有时很模糊，我这样强调这个差别并不意味着我在贬低插画家的技法，插画需要相当纯熟的技术与能力。但据我的理解来看，插画的目的就是要传达信息，因此它的成功与否取决于是否传达了该信息。然而，艺术范畴内的画作就有着更为复杂的创作目的和更多样的吸引力了。因此在画面中包含人物时，非常重要的一点就是不可以让人物抢走观者对画面的注意力，当然，人物是绘画主题时除外。

至于交通工具，我确实对汽车有偏见，不过我作画时不会这样，如果汽车碰巧出现在我眼前，那么我很乐意把它们画出来。本书收录的画作中没有汽车，原因是我现在比较常画风景如画的欧洲小镇与城市的中心区域。而在严格意义上，这些区域虽很少有行人徒步经过，却往往有着我认为比汽车更值得描绘的交通工具，如电车、轻便摩托车、摩托车和马车等等。

在这种主题中，马匹的底稿要画得尤为精确，同样，这需要平日里勤加练习。除了通常的姿态和身体比例上的问题，你还很容易把马腿刻画得过于小心。我通常用未经稀释的颜料以干笔画法快速表现马腿，画出破碎、不连贯的线条。马蹄则以若隐若现的方式表现，而且马蹄很少与小腿相

《周游波弗特》
（*A Trip Round Beaufort*）
（细节）

水彩画，
14×19英寸（约35×48厘米）

连，因为连上的话脚步就会看上去有点沉重。随着自信心的增强，你画起来就会更加轻松自如。

就我创作的较为传统的风景画而言，动物起着双重作用，一是让画面更加生动，二是打破英国乡间一片绿色的单调景色。因此，我的许多纯风景画的一大特点是，其中都有马、牛、羊等牧场牲畜。我特别喜欢将它们聚集在田野的一端，因为这样一做，我只用画出极为简单的底稿，再以一连串鲜明的色彩变化与周围的绿色形成对比，就能表现出这些动物。若是让它们成行地散布于大块区域，就无法收到同样的画面效果。

在本书的前言中，我做出过这样的评述：描绘湍急河流这类带动感的主题，就要采用与静物截然不同的绘画手法。然而，带动感的主题和静物主题的画面，本身就应该以不同的方式展现出动感。如果没有动感这个必要特质，画作就会显得平淡无奇、枯燥乏味。而且，我相信就是动感特质，让画作与照片大有不同。大多数摄影图片看起来像是把景象冻结了，主要是因为照片留给观者运用想象力的空间很少。因

此，依赖于暗示的轻快绘画风格可以增强画作的情感气氛，不过达到这个目的的前提当然是画家能够完全控制手中的画笔。

在本书的结尾，我觉得应该写上一两段话作为结束语，可我觉得这个任务真是异常地艰难。在绘画的方方面面中，对我个人而言构图最为重要。我必须在心理上对构图的整体概念感到满意，才能全神贯注地继续创作。如果对构图不满意，我就很有可能画出失败的作品。

还有一些因素有着或大或小的重要性，如寻找合适的主题，保持良好的心态（我经常找寻一些小借口迟迟不肯开始作画），做好心理准备画出特定笔触，等等。这样说可能你听起来过分夸张，但所有这些都是我亲身经历的事情，也是我个人作品的一部分。

作画的秘诀是身心放松，可是跟很多事情一样，都是说起来容易，做起来难。开始作画时，保持心情愉快肯定大有帮助。如果要我以一句话为本书做总结，我会说："放轻松，不要用力过猛，自信作画吧！"